명화의 비밀은 단순화에 있다.
Simplify! Simplify! Simplify!.

지은이 | 박우찬 · 박종용 공저

1판 1쇄 발행 | 2024년 8월 22일

발행처 | 도서출판 재원
발행인 | 박덕흠

등록번호 | 제10-428호
등록일자 | 1990년 10월 24일

주소 | 03007 서울시 종로구 진흥로 497-5
전화 | 02)395-1266(代) 팩스 | 02)396-1412
E-mail | jwpublish@naver.com
홈페이지 | www.jaewonart.com

ISBN 978-89-5575-205-2 03600

*잘못된 책은 구입한 곳에서 교환해 드립니다.

박우찬 · 박종용 공저

명화의 비밀은 단순화에 있다.

Simplify
Simplify
Simplify

도서출판
재원

Simplify! Simplify! Simplify!

　거장들의 어록들을 살펴보면 그들의 말에서 한가지 공통된 단어를 발견할 수 있다. 그것은 Simplicity이다. 왜 유명한 작가들은 하나같이 그런 말을 했을까? 단순성은 여러 가지 이유로 위대한 예술 작품에 이르는 중요한 요소로 간주된다.

　첫째, 단순함을 통해 주제의 본질에 집중하고 명확하고 임팩트 있게 전달할 수 있다.

　둘째, 불필요한 세부 사항과 산만함을 제거함으로써 작업에서 명확성 및 즉각성을 만들어 작품을 더 높은 수준으로 끌어들일 수 있기 때문일 것이다. 다른 이유는 복잡한 현실을 있는 그대로 재현하기 보다는 자기의 조형 언어로 표현하는 과정에서 단순화는 필수적인 것이었을 것이다.

불필요한 것을 제거하라

"예술은 불필요한 것을 제거하는 것이다(Art is the elimination of the unnecessary)"라는 말이 있다. 단순성을 강조한 이 말은 20세기 미술의 아이콘 파블로 피카소가 한 말로 예술에 대한 피카소의 작품 제작 태도와 접근 방식을 반영한다. 피카소는 예술이란 본질적인 형태를 추출하고 최소한의 표현 수단을 통해서 대상의 핵심을 포착하고 표현하는 것이라고 믿었다. 그리고 작품에서 불필요한 것들을 제거한다는 원칙은 그의 생애 내내 일관하였다. 피카소만이 아니었다. 이 책에서 소개할 고흐, 고갱, 세잔, 로댕, 마티스, 브라크, 호쿠사이, 몬드리안 등 유니크 한 예술세계를 구축한 작가들은 하나같이 작품에서 단순화를 시도했다.

본질은 심플하다

위대한 예술가들은 복잡한 주제와 아이디어를 단순화할 수 있는 능력이 있는 사람들이었다. 그들은 주제나 아이디어뿐만 아니라 형태나 선, 색채, 공간 등의 표현 방식에서도 본질적인 요소를 추출하여 자기의 예술 언어로 만들 수 있는 사람들이었다. 유명한 예술가들은 단순함이 위대한 예술을 창조하는 열쇠이며, 예술가의 임무는 세상의 복잡성을 단순화하고 그 본질적인 특성을 예술 작품으로 형상화하는 것이라고 주장했다.

현대미술의 선구자 폴 세잔은 자연을 기본적인 형태와 색채로 축소하고 표면적인 모양보다는 본질적인 특성을 포착하려 노력했다. 그는 "자연은 구 · 원통 · 원뿔로 이루어졌다!"고 주장했는데, 자연을 기하학적 도형으로 단순화한 세잔의 조형 원리는 피카소와 브라크가

창시한 입체파로 이어졌고, 종국에는 20세기 미술의 혁명인 몬드리안의 추상미술로 이어졌다. 세잔과 피카소와 브라크, 그리고 몬드리안 등은 '본질은 심플하다'라는 것을 작품을 통해 우리에게 분명하게 보여주었다.

단순성은 궁극의 정교함이다

단순화는 예술, 디자인, 건축 등 모더니즘 문화의 각 영역에서 밀접하게 얽혀 있다. 모더니즘은 19세기 말과 20세기 초에 등장하여 전통적이고 역사적인 양식에서 벗어나려고 한 지적이고 예술적인 운동으로 단순화는 모더니즘 미학과 디자인의 핵심적인 특성이었다. 단순화에 대한 모더니즘 철학의 강조는 회화, 조각, 문학, 음악 등 다양한 예술 형태에 지대한 영향을 미쳤다. 모던 아트만이 단순함을 강조했던 것은 아니다. 진정한 예술가들은 늘 복잡한 자연, 예측할 수 없는 자연 속에서 어떤 규칙을 찾아내려 했고, 그것이 예술의 본질이라고 생각했다. 모던 아트 이전에도 위대한 작가들은 예술의 비밀이 단순함에 있다는 것을 알고 있었다. 레오나르도 다 빈치는 "단순함은 궁극의 정교함이다"라고 주장했는데, 레오나르도는 단순성은 복잡성이 부족한 것이 아니라 본질적인 요소를 추출하여 복잡한 아이디어에 쉽게 접근하고 이해할 수 있도록 만드는 능력이라고 믿었다. 레오나르도는 작품을 단순화함으로써 보는 사람이나 독자에게 깊은 공감을 불러일으키는 아름다움과 조화를 만드는 것을 목표로 삼았다. "위대한 작가들은 모두 단순화하는 사람이다"라는 반 고흐의 말은 빈말이 아니었던 것이다.

2024년 8월

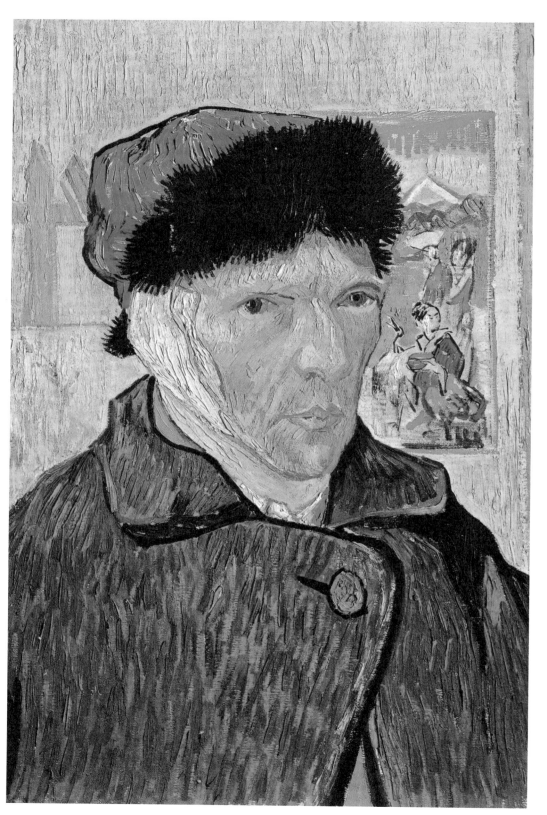

1. 반 고흐, 위대한 화가는 단순화하는 사람이다.

태양의 화가라 불리는 빈센트 반 고흐(Vincent Van Gogh)는 "위대한 미술가는 단순화하는 사람이다!"라고 주장했다. 초보 화가 시절 농민 화가를 꿈꾸었던 고흐는 세부 사항을 무시하고 본질을 단순화하여 포착하여 표현하는 작업을 시도했는데, 생각같이 쉽지가 않았다.

1885년, 엔트워프에서 우키요에(일본 목판화)를 본 순간 고흐는 단순하고 유려한 선과 강렬한 색 면으로 표현된 우키요에에 흠뻑 빠지고 말았다. 그것은 고흐가 그토록 추구하고 싶었던 예술세계였다.

고흐는 우키요에를 따라 화면을 커다란 색 면들과 유려한 선으로 표현했고, 그것을 바탕으로 자신의 예술세계를 완성해나갔다. 자연을 유려한 선과 강렬한 색 면으로 단순화하여 표현한 고흐는 Simplifier였다.

* 빈센트 반 고흐(1853-1890)

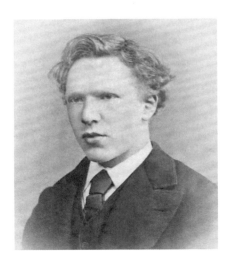

임시 전도사에서 농민 화가로

빈센트 반 고흐는 1853년 네덜란드의 브라반트에서 태어났다. 16세 때, 고흐는 구필화랑 헤이그 지점에서 복제품을 판매하는 일을 하였는데, 그는 화랑 일에 매우 만족하였고, 주변 사람들은 그가 유능한 화상이 될 것을 믿어 의심치 않았다. 1872년, 능력을 인정받은 고흐는 구필화랑의 런던지점에서 근무하게 되었다. 그런데 런던 근무 중 첫사랑에 실패한 후 방황하기 시작했고 미친 듯이 종교에 빠져들었다. 종교에 빠진 그는 직장 일을 소홀히 하였고, 그는 근무 태만을 이유로 1876년 직장에서 쫓겨났다.

그림 파는 일을 그만둔 고흐는 아버지를 뒤이어 목사가 되기를 희망했다. 하루라도 빨리 목사가 되려는 마음에 밤낮으로 열심히 공부했지만, 신학대학 시험에 낙방하였다. 성직자의 길을 포기할 수 없었던 고흐는 임시 전도사가 되어 벨기에의 보리나주 탄광촌에서 광부들을 상대로 전도활동에 전념하였다. 그러나 그의 격정적인 성격과 전도활동은 교회 지도부의 거부감을 샀고, 고흐의 성직자의 길은 좌절되었다. 전도사직을 박탈당한 고흐는 평생의 희망이 좌절된 충격으로 어쩔 줄을 몰라 했다. 집과의 연락을 끊은 고흐는 탄광촌에서 틈나는 대로 성경을 읽고 그림을 그리며 지냈다. 그의 마음을 짓누르는 가장 큰 고통은 "뭔가 세상에 가치 있는 사람이 되어야 한다는 것"

* 19세의 청년 반 고흐

이었다. 그런데 전도사 일을 빼앗긴 지금 도대체 무슨 가치 있는 일을 할 수 있단 말인가? 그때 불현 듯 고흐의 뇌리를 스쳐가는 것이 있었다. 그것은 그림을 그리는 화가가 되는 일이었다. 그에게 화가는 하느님의 말씀을 그림으로 사람들에게 전도하는 사람이었다. 1880년, 보리나주 탄광촌에서 고흐는 화가가 되기로 결심했다. 늦은 나이에 화가로 나선 고흐는 여러 곳을 전전하며 화가 수업에 정진했다.

1880년, 브뤼셀에서 동료화가 안톤 라파르트에게 드로잉에 관한 기초 지식을 배웠고, 1881년 헤이그에서 안톤 모베로부터 유화와 수채화를 배웠다. 그러나 어떠한 비판도 받아들이지 않고, 작은 충고에도 심각한 상처를 입곤 해서 고흐의 그림 수업은 거의 독학으로 이루어졌다. 1883년 말, 여러 곳을 전전하던 고흐는 목사였던 아버지의 새 부임지 뉴에넨으로 돌아와 농민들의 삶과 생활에 감동해 농민 화가가

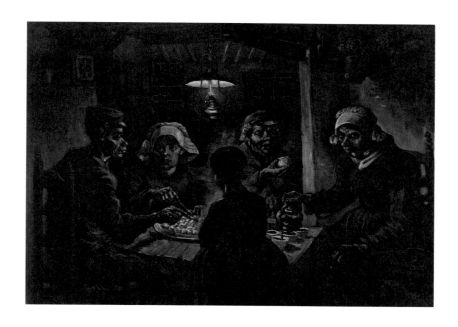

* 반 고흐, 감자먹는 사람들, 1885. 농민화가를 꿈꾸었던 네덜란드 시절의 대표적인 그림이다.

될 것을 결심했다. 고흐는 땅에서 땀 흘리며 노동하는 농민과 노동자들에게 강한 동질감을 느꼈고 노동하는 사람들의 정직한 삶의 모습을 감동적으로 그려내려 노력했다. 하루라도 빨리 그림을 팔아 전업 작가로서 독립적인 생활을 하고 싶었지만 마음 같이 쉽지가 않았다.

파리 뒷골목의 화가

1885년 말, 큰 세상에 나가 그림 공부를 하기를 원했던 고흐는 고향 네덜란드를 떠나 파리에 가서 동생 테오와 생활하였다. 당시 동생 테오는 구필화랑 파리분점에서 화상(畫商)으로 근무하고 있었다. 고흐와 테오는 파리 몽마르트 뤼픽가의 허름한 아파트에서 살았는데, 당시 고흐가 살던 몽마르트는 도시와 시골이 공존하던 파리의 변두리였다. 테오의 아파트 뒤로는 클리시가가 위치했는데, 이 거리에는 유명한 술집 물랭루즈가 있었고, 고흐와 동료 화가들이 즐겨 드나들던 탱버린 카페가 자리하고 있었다. 파리 시절, 고흐는 낮에는 죽어라 열심히 그림을 그렸고 밤에는 카페에서 동료 화가들과 밤새 술을 마

* 반 고흐, 몽마르트의 거리 풍경, 1887

시고 토론하는 예술논쟁에 참여하였다. 고흐는 거리의 카페에서 밤새 술 마시고 토론했던 동료 화가인 베르나르, 로트렉, 앙크탱, 시냐크 등을 가르켜 '뒷골목의 화가'라고 불렀다

고흐가 파리에 도착했을 때 인상파 미술의 선구자였던 클로드 모네, 에드가 드가, 오귀스트 르누아르, 카미유 피사로 등은 초기 미술계의 격렬한 비난을 극복하고 미술시장에서 팔리는 작가들이 되어 가고 있었다. 고흐는 그들이 큰길가의 화랑에서 작품을 전시하고 있다고 하여 그들을 '대로의 화가들'이라고 불렀고, 파리의 뒷골목에서 개처럼 어슬렁거리며 카페에서 술 마시고 밤새 토론을 하던 자기와 동료들을 '뒷골목의 화가'라고 불렀다. 대로의 화가들이 팔리는 작가로서 막 뜨고 있을 때, 뒷골목의 화가들은 거리의 카페에서 끝없는 예술논쟁을 벌였고, 기약 없는 예술가로서의 성공을 꿈꾸며 고군분투하고 있었다. 고흐는 인상파 미술을 수용하여 새로운 미술을 시도하는 등 하루라도 빨리 자신만의 예술세계를 구축하고

* 센느 강에서 베르나르와 함께 찍은 사진, 1887. 고흐의 파리의 뒷골목 화가시절의 모습이다.

성공하고 싶었으나 삶에 지치고 앞날을 기약할 수 없는 뒷골목의 화가였을 뿐이다.

일본화 같이 (단순하고 세련되게) 그리고 싶다

화가 초기, 고흐는 세부 사항을 무시하고 본질을 포착하여 표현하는 작업을 시도했는데, 생각만큼 쉽지 않았다. 1885년 말, 고흐는 네덜란드를 떠나 파리로 가던 중 들렀던 엔트워프에서 우키요에를 접했다. 우키요에를 본 순간 고흐는 단순한 선과 강렬한 색 면으로 정교하게 표현된 일본의 목판화에 흠뻑 빠지고 말았다. 그것은 고흐가 그토록 추구하고 싶었던 예술의 세계였다. 1886년, 엔트워프를 떠나 파리에 도착한 고흐는 동생 테오의 아파트에서 생활했고 파리에서 접한 인상파 미술을 시도하며 이전의 칙칙한 그림에서 벗어나고자 했다. 그러나 아직 만족스럽지는 않았다.

1887년, 고흐는 우키요에를 따라 유려한 곡선과 밝은 색상의 색을 편평하게 칠하는 새로운 그림을 그림을 시도했다. 일본 목판화 중에서 고흐가 특히 관심을 가진 그림은 우타가와 히로시게(1797-1858)의 「꽃이 핀 서양 자두나무」였다. 고흐는 히로시게의 「꽃이 핀 서양 자두나무」 이외에 「빗속의 다리」, 그리고 에이센의 「게이샤」 같은 우키요에를 모델로 세 점의 유화를 제작하였다. 파리 시절, 고흐는 동료 화가들과 카페에서 밤새도록 술을 마시고 예술토론에 참여했던 관계로 신체적, 정신적으로 극도로 피로해져 있었다. 모든 것이 싫어진 고흐는 파리 생활이 혐오스럽기까지 느껴졌다. 무엇보다도 파리의 도시풍경은 농민화가를 꿈꾸던 고흐에게 맞지가 않았다. 원래 고

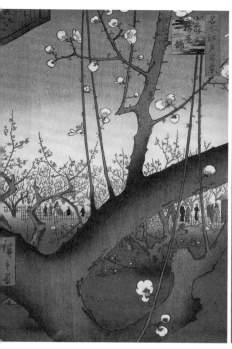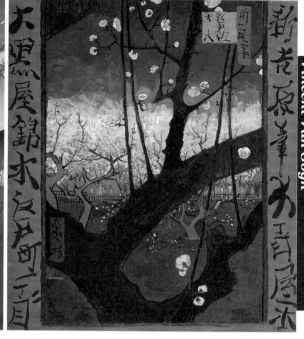

흐의 꿈은 장 프랑스와 밀레를 본받아 농민화가가 되는 것이었는데, 대도시 파리에서는 원하는 주제를 찾을 수가 없었다. 1888년 2월, 파리 생활에 지친 고흐는 지중해 부근의 작은 도시 아를로 거주지를 옮겼다. 고흐가 남부의 아를까지 온 이유 중의 하나는 우키요에를 통해 안 일본 미술을 시도하기 위함이었다. 일본을 태양의 나라라고 생각한 고흐는 태양보다 가까운 곳을 쫓아 내려왔는데, 그곳이 지중해 부근의 도시 아를이었다.

1888년 6월, 고흐는 아를 인근 생 마리의 바닷가 마을에서 「생-마리의 고기잡이배」를 그렸다. 고흐는 아침에 바닷가에 나가 이 그림을 그리려 했는데, 배들이 너무 일찍 출항하는 바람에 그릴 수가 없었다. 고흐는 나중에 아를에 돌아와 작업실에서 이 그림을 그렸다. 고흐는 이 그림을 통해 유려한 선과 강렬한 색 면을 위주로 된 일본 목

* 히로시게의 그림과 히로시게를 따라 그린 반 고흐의 꽃이 핀 서양 자두나무, 1887. 오른쪽
 이 고흐의 그림이다.

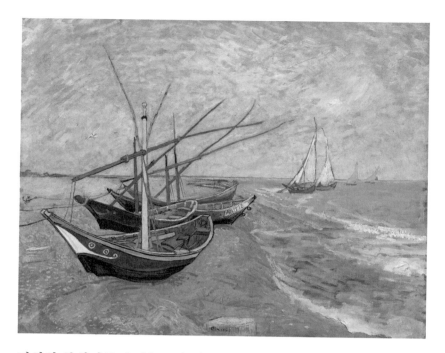

판화의 분위기를 옮겨놓고자 하였다. 뜨거운 태양 아래 모든 것이 선명한 원색을 뿜내는 생-마리의 바닷가 마을은 고흐가 생각한 바로 일본이었다.

"나는 일본 목판화의 분위기를 실험하고 싶었다. 세련되고 단순화된 선과 강렬한 색채로 그리는… 나는 주변의 모든 것을 명료하게 만드는 일본인들이 부러웠다. 그들은 마치 조끼의 단추를 채우듯이 불과 몇 개의 확실한 선으로 인물들을 처리한다. 나도 그렇게 그리고 싶다."

고흐는 우키요에 화가들의 단순함과 취향을 칭찬했다. 우키요에의

* 반 고흐, 생-마리의 고기잡이배, 1888

유려한 선과 강렬한 색 면의 사용에 깊은 영향을 받은 고흐는 일본 미술에서 조화와 균형의 감각을 보았다. 고흐는 일본 미술에서 발견되는 단순함과 균형을 자신의 그림에 적용하려고 했다. 아를에서 고흐는 우키요에를 통해 터득한 선과 색 면 처리를 바탕으로 자기만의 세계를 구축하기 시작했다.

위대한 화가는 단순화하는 사람이다

1888년 봄, 고흐는 꽃이 만발한 아를에서 꽃나무들을 그렸는데, 명확한 형태와 색채로 그린 고흐의 꽃나무는 서양화로 그린 일본 미술이었다. 고흐가 일본 미술에서 추구한 것은 강렬한 색 면과 단순하면서도 분명하고 세련된 선이었다. 고흐는 작품의 구성을 단순화하기 위해 우키요에를 따라 굵은 윤곽선과 강렬한 색 면을 채택했다. 반 고흐는 사실적인 표현에 집중하기보다는 감정을 전달하고 주제에 대한 감각을 불러일으키기 위한 과감한 붓놀림, 선명한 색채, 과장된 형태를 사용했다. 고흐는 시각적 요소를 단순화함으로써 사물에서 느끼는 직접적인 감정과 경험을 더 효과적으로 전달하고자 했다.

"일본인들은 번개처럼 빠르게, 아주 빠르게 그림을 그린다. 왜냐하면 그들의 신경은 더 미세하고, 더 단순하기 때문이다. 일본 예술가는 반사된 색상을 무시하고, 특징적인 선으로 움직임과 형태를 표시하는 평평한 톤을 나란히 배치하기 때문이다."

1888년 6월 초, 고흐는 아를의 들판으로 달려갔다. 수확철 노랗게 익은 밀밭의 풍경을 그리기 위해서였다. 아를의 여름은 상상을 초월

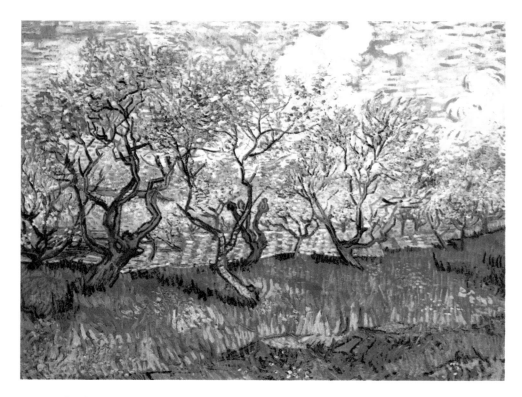

할 정도로 무더웠다. 한낮에 들판에서 일하면 머리가 돌 정도였다. 6월 중순, 찌는 듯한 더위 속에서 고흐는 아를의 들판을 주제로 미친 듯이 그림을 그렸다. 고흐의 대표작 「수확」은 이때 그린 그림인데, 고흐는 이 그림을 지금껏 그린 자신의 그림 중 최고의 작품으로 생각했다. 이 그림에 굉장한 자부심을 가진 고흐는 「수확」을 그리고 난 후 "나에게 더 이상의 일본 그림은 필요 없다"라고 선언을 했다. 단순화한 색 면과 유려한 선을 특징으로 한 자신만의 미술을 완성한 것이다. 그는 자기가 존경하던 위대한 화가들같이 Simplifier가 된 것이다.

서양의 근대미술은 현실을 가능한 리얼하게 표현하기 위해 빛과 그림자, 그리고 공기의 미묘한 변화에 주목하였다. 실제 같은 대기의

* 반 고흐, 꽃이 핀 과수원, 1888

상태를 표현하다 보니 서양미술은 그림의 공간 표현이 선명하지가 않다. 반면 일본의 그림은 선이 분명하고 색채가 선명하다. 그것은 일본 미술가들이 공기원근법을 적용하지 않아서이다.

고흐는 「수확」을 그리며 일본 미술과 같이 그림에서 공기원근법을 포기한 것이다. 반 고흐는 자연을 근본적인 요소로 단순화함으로써 감정과 느낌을 더 강력하게 전달될 수 있게 되었다고 믿었다. 고흐는 불필요한 디테일을 제거하고 본질적이라고 생각하는 것에 집중했다. 단순화에 대한 반 고흐의 믿음은 예술의 기술적 측면을 넘어 확장되었다. 그는 그것을 피상적인 모습을 초월하고 그 밑에 깔린 더 깊은 진실과 감정을 탐구하는 방법으로 보았다. '단순하고 세련된 선과 강

* 반 **고흐**, 수확, 1888. 고흐는 단순화를 통해 주제의 근본적인 본질을 드러내는 것을 목표로 삼았다

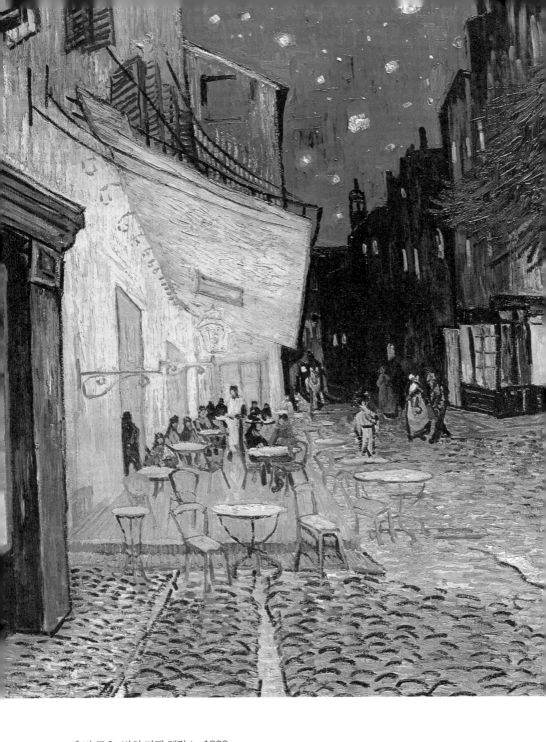

* 반 고흐, 밤의 카페 테라스, 1888

렬한 색채로 그리는 것' 그것이 일본 미술의 핵심이었고, 고흐가 추구하고자 했던 예술세계였다.

본질을 과장하고, 모호한 것은 버려라

고흐는 그림에서 단순함의 힘을 믿었다. 그는 단순한 형태와 색상을 사용하여 깊은 감정과 생각을 전달하고자 했다. 반 고흐는 종종 대담하고 대조되는 색상을 사용하여 극적인 효과를 만들고 강력한 감정을 전달하고자 했다. 고흐는 인물과 자연을 가장 본질적인 요소로 단순화했다. 그는 대상의 겉모습보다는 대상의 본질과 정신을 포착하는 데 집중했다. 고흐가 추구했던 단순함은 복잡한 감정과 아이디어를 보다 직접적이고 영향력 있는 방식으로 표현하는 수단이었다.

1888년 9월, 고흐는 아를의 포럼광장에 위치한 「밤의 카페 테라스」를 그렸다. 가을의 어느 날 저녁, 카페 입구에 설치된 커다란 가스등 아래서 사람들이 술을 마시고 있다. 테라스의 노란 가스등은 카페의 테라스 뿐 아니라 주변의 도로까지도 노랗게 물들이고 있다. 램프의 등불은 너무나 강력해 어둠이 카페 안으로 접근하지 못하게 할 기세이다. 노란 램프가 켜진 카페의 테라스는 청록색의 하늘과 흑청색의 건물들과 대조되어 더욱 노랗게 보인다. 바다같이 파란 하늘엔 별들이 꽃처럼 하늘을 수놓았고 뒤편의 어두운 건물 속에서 마차가 다가오고 사람들은 도로를 오고 간다. 낭만적인 아를의 가을밤이다. 이 그림에서 고흐는 전경의 테라스의 노란 빛과 그 아래에서 펼쳐지는 장면들은 보는 것보다 더 과장하여 표현했고 카페 뒤편으로 보이는 사람들이 오고 가는 어둠 속에 잠긴 배경은 모호하게 처리하였다.

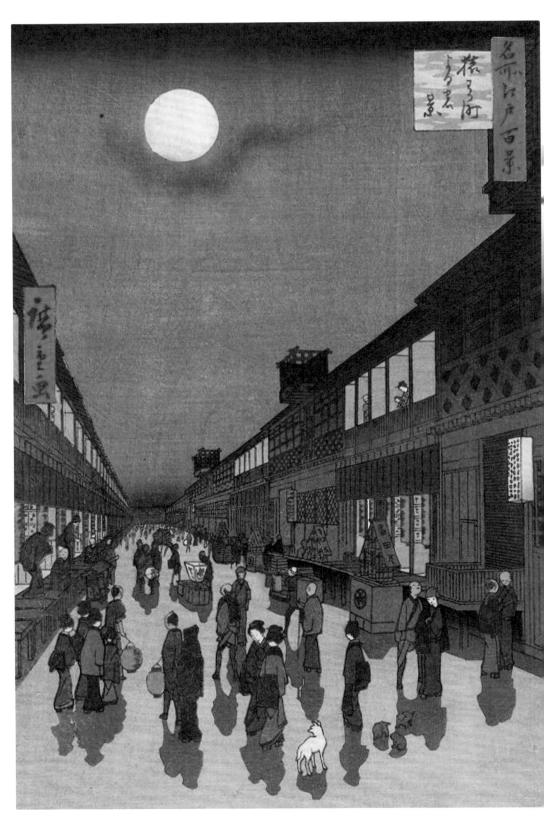

고흐의 「밤의 카페 테라스」는 히로시게의 「사루와카초의 밤 풍경」의 영향을 받아 그렸다고 전해지는데, 히로시게의 「사루와카초의 밤 풍경」이다. 가을 밤 하늘엔 보름달이 떠있고, 거리에는 사람들로 북적인다. 거리의 중심에는 스시를 파는 노점상이 보이고 가게에서는 손님들을 호객하는 직원들의 모습도 보인다. 밤하늘의 달빛은 사루와카초 거리를 비추고 거리의 바닥에는 사람들로 인해 생긴 그림자가 몽환적 분위기를 만들어내고 있다. 본질은 과장하고 모호한 것은 버린다는 고흐와는 달리 히로시게는 저 멀리 거리의 끝에 있는 인물마저도 세밀하게 표현하였다.

* 우타카와 히로시게, 사로와카초의 밤 풍경, 에도시대

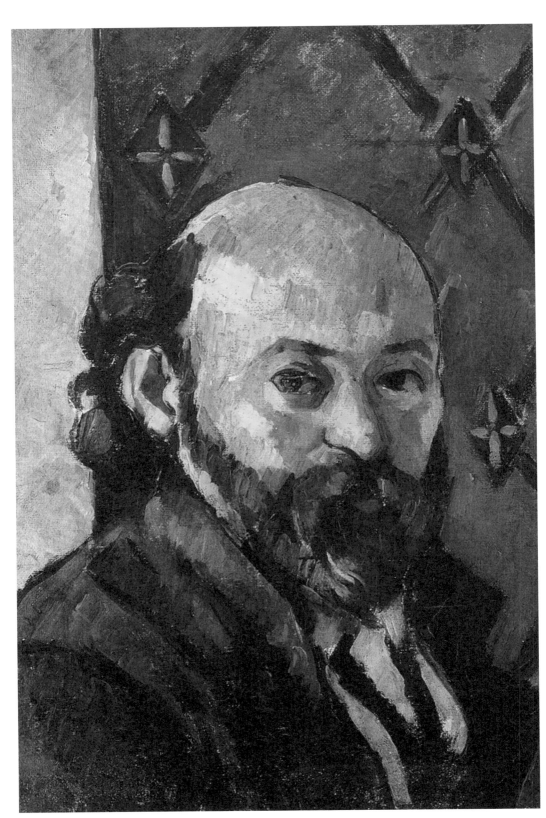

2. 자연은 구 · 원뿔 · 원통의 형태로 이루어졌다.

19세기 후반, 화가로서의 성공을 꿈꾸며 살롱전과 인상파미술전에 참가했던 프랑스 화가 폴 세잔(Paul Cezanne)은 언론으로부터 최악의 작가라는 혹평을 받았다. 언론은 그에게 치매환자, 백치, 색광(色狂)이라며 극단적인 혹평을 가했다.

미술계에 환멸을 느낀 세잔은 고향 엑스로 돌아가 작업에 매진하며 자연의 비밀을 탐구했다. 오랜 탐구 끝에 그는 "자연은 구·원뿔·원통의 형태로 이루어졌다"는 것을 발견하고, 그가 자연에서 발견한 기본적인 형태들로 자연을 표현해 나갔다.

자연을 구·원뿔·원통의 기본적인 형태들로 단순화시켜 표현한 세잔은 Simplifier였다.

* 폴 세잔(1839-1906)

법률가 지망생에서 무명화가로

폴 세잔은 1839년 프랑스 남부의 엑상 프로방스(이하 엑스)에서 태어났다. 법률가가 되어 가문을 빛내주기를 원했던 아버지의 뜻을 거역할 수 없었던 세잔은 엑스의 법학대학에 입학했다. 그러나 미술을 포기할 수 없었던 세잔은 어렵게 아버지를 설득하여 파리로 떠나 아카데미 쉬스에 등록하였다.

예술에 모든 것을 걸고 파리 생활을 시작했지만 파리의 생활과 화가 수업은 생각보다 쉽지가 않았다. 숨 막히는 파리 생활을 못 견뎌 했던 세잔은 엑스로 돌아갔고 아버지가 세운 은행에 취직하였다. 하루 종일 추상적인 숫자와 힘겹게 씨름하는 은행원으로서의 생활은 그에게 더욱 맞지가 않았다. 결국 은행원 일을 그만둔 세잔은 다시 파리로 가서 미술 수업을 계속해나갔다.

1862년, 세잔은 파리로 돌아가 아카데미 쉬스에 등록하고 아버지가 원했던 에콜 데 보자르(국립미술학교)에 응시하였지만 낙방하였다. 다음 해, 세잔은 다시 보자르에 응시하였으나 또 낙방하였다. 이제 남은 길은 독립작가로 활동하면서 살롱전에 출품하는 것이었으나 세잔은 살롱전에서도 낙선하였다. 1864, 1865년에도 계속하여 낙선하였다. 그렇지 않아도 사교적이지 못한 세잔은 점점 위축되었다.

1866년, 다시 살롱에 출품하여 떨어지자 세잔의 인내심은 폭발하

* 20세의 폴 세잔

고 말았다. 세
잔은 살롱의 책
임자에게 편지
를 보냈다. 예
술가로서 자기
의 작품을 직접
대중들에게 전
시하여 평가받
고 싶다는 내용
이었다. 그러나
그의 요구는 받
아들여지지 않
았다. 설상가상
으로 1872년,

동거하던 연인 오르탕스 피케와의 사이에서 아들 폴이 태어나자 세
잔의 생활은 더욱 쪼들리기 시작하였다. 처자식을 부양해야 하지만
세잔은 아직 작품을 팔 수 없는 무명작가였다. 당시 부모에게 생계를
의존하던 세잔은 아버지의 경제적 지원이 끊길까봐 오랫동안 오르탕
스와 폴의 관계를 숨기며 살아야 했다.

프랑스 최악의 화가

19세기 후반, 미술가로 성공하기 위해서는 에콜 데 보자르를 나와
살롱전에 입상해야 했다. 보자르 입학이 좌절된 세잔은 독립 예술가
로 활동하기로 결심하고 살롱전에 출품하기 시작했다. 그러나 당시

* 폴 세잔, 오르탕스 피케, 1890-92년경

낭만적 주제를 어둡고 무거운 분위기로 거칠게 그리는 초보 화가 세잔의 실력으로는 살롱전 입상은 거의 불가능에 가까운 일이었다. 당시 피사로, 모네, 르누와르 같은 쟁쟁한 작가들도 살롱에 입상하기가 쉽지 않았다.

　1874년, 클로드 모네와 동료 화가들은 더 이상 살롱전에 매달릴 것이 아니라 직접 대중들에게 작품을 전시하고 평가를 받아보자고 개최한 것이 1회 인상파 전시회이다. 인상파 전시회는 나다르의 스튜디오에서 개최되었다. 인상파전에는 피사로, 모네, 기요맹, 시슬레, 드가, 세잔 등 30여 명의 작가들이 참여했다. 세잔의 참여에 반대하는 작가들도 있었지만 카미유 피사로의 강력한 추천으로 참여할 수 있었다. 세잔은 인상파 전시회에 「목매달아 죽은 사람의 집」과 「현대판 올랭피아」 등 3점을 출품하였다. 제1회 인상파전이 개최되자 난리가 났다. 당시의 미감과는 동떨어진 인상파의 그림은 미술계와 언론의 집중적인 공격을 받았다. 특히 그중에서도 세잔의 그림은 가장 혹평을 받았다. 「현대판 올랭피아」가 비난의 표적이었다. 차세대 대표 화가 마네의 「올랭피아」와 겨뤄보고 싶은 마음에서 제작한 작품이었는데, 그 욕심이 세잔에게 최악의 결과를 가져다주었다. 언론은 그에게 치매환자, 그림 그리는 백치, 색광(色狂)라는 등 혹평을 가했다. 아무리 강심장이라도 견디기 어려웠을 일이었는데, 소심한 그로서는 정말 생각하기도 싫은 끔찍한 사건이었다.

　1874년 1회 인상파 전시회에 환멸을 느낀 세잔은 2회 인상파전에는 아예 출품하지 않았다. 실의에 빠져 있던 중 미술수집가 빅토르

쇼케가 세잔의 그림 몇 점을 사주어 상당히 고무되었다. 어느 정도 자신감을 회복한 세잔은 1877년 제3회 인상파전에 「빅토르 쇼케의 초상」을 포함 총 17점을 출품하였다. 그러나 3회 인상파전은 그에게 는 다시 돌이킬 수 없는 악몽이 되었다. 1회 인상파전 때보다 더 큰 혹평이 그를 기다리고 있었다. 한 미술비평가는 "임산부는 세잔의 그 림을 보지 말라"고 경고까지 하였다. "혹, 「빅토르 쇼케의 초상」 같은 그림을 보고 태아에게 큰 충격을 주어 아기가 황달병에 걸릴지 모른 다"고 악평을 서슴지 않았던 것이다. 너무나 크게 마음의 상처를 받 은 그는 다시는 전시회에 출품하지 않겠다고 결심했다.

* 폴 세잔, 현대판 올랭피아, 1874

자연은 구·원통·원뿔로 이루어졌다.

실의에 빠진 세잔은 고향 엑스로 돌아갔고 엑스에 머무르면서 에스타크, 가르단 등지를 오가며 작품을 계속해 나갔다. 세잔은 느리지만 매일매일 조금씩 진화해 나가고 있었다.

19세기 후반, 대부분의 주변 화가들이 사물의 겉모습이나 빛과 그림자의 처리에 대해 관심을 두고 있을 때, 세잔은 다른 무엇을 찾고 있었다. 그가 찾고 있던 것은 어떤 조건에서도 변하지 않는 형태의 구조였다. 세잔이 찾던 형태의 구조는 눈으로는 볼 수가 없는 것이었다.

처음 세잔은 과일을 가지고 형태의 구조를 탐구하기 시작했다. 세잔은 눈앞의 사과를 뚫어져라 관찰하였다. 눈앞의 사과는 빛의 상태에 따라 시시각각 색채와 형태가 변화한다. 끊임없이 변화하는 상태를 사물의 본질이라고 생각하고 눈에 보이는 대로 리얼하게 재현한 것이 사실주의 미술이었고, 변화하는 순간순간의 모습을 인상으로 포착하여 그린 것이 인상파였다.

* 폴 세잔, 빅토르 쇼케의 초상, 1877

세잔은 사물이 빛에 따라 시시각각 변화하는 것은 사실이지만 어떠한 상태에서도 변화하지 않는 본질을 찾고자 했는데, 그가 찾고자 한 것은 형태의 일관성이었다. 세잔은 형태의 본질을 찾기 위해 정물대의 사과가 썩어 문드러질 때까지 관찰하고 분석했다. 세잔이 찾고자 한 것은 관찰만으로는 발견할 수가 없는 그런 것이었다. 세잔이 찾고자 하는 것은 보는 것만으로는 부족했다. 그것은 생각해야만 찾을 수 있는 것이었다.

세잔은 오랜 관찰과 분석 끝에 형태의 본질에 관한 비밀을 발견했는데, 그것은 자연이 구(球)와 원통·원뿔로 이루어졌다는 것이었다. 이 발견에 따라 세잔은 자연의 모든 형태를 구와 원통이라는 기본적인 구조로 환원시켜 표현하였다. 세잔은 정물을 시작으로 인체, 풍경에로까지 자신의 발견을 적용시켜 나갔다.

"자연의 모든 것은 구·원뿔·원통 위에 형성된다. 사람은 이 단순한 형상을 그리는 법을 배워야 하고, 그러면 그가 원하는 모든 것을 그릴 수 있다."

세잔의 그림이 딱딱해 보이는 것은 그가 자연에서 발견한 구·원통·원추라는 기하학적 형태를 강조하려 한 때문이다. 그래서 세잔은 세상의 오해를 받았다. 그림을 제대로 못 그리는, 그림에 대한 기초 실력이 부족한 작가라고. 세잔은 실력이 부족해서 그렇게 그린 것이 아니었다. 물체의 본질적인 형태, 즉 구와 원통·원추 같은 형태를 강조하다 보니 그림이 딱딱하게 보이게 된 것이다. 세잔의 「카드놀이 하는 사람들」이다. 세잔에게 카드놀이 하는 사람들의 머리와 카드를

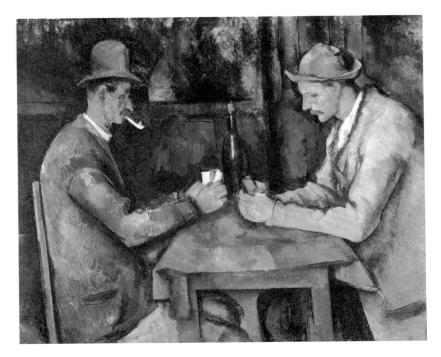

쥔 손은 구(球)였고 몸통과 팔, 다리 등은 원통이었다. 자연을 구·원뿔·원통이라는 기본적인 형태로 단순화하여 표현한 세잔은 Simplifier였다.

세잔의 발견은 그저 그런 발견이 아니었다. 20세기 초, 그림 꽤나 한다는 미술가들은 모두 세잔의 단순화한 조형을 수용했다. 마티스나 피카소, 브라크, 레제, 말레비치, 몬드리안 등 20세기 미술을 만든 진보적인 미술가들은 모두 세잔의 조형을 추종했다. 화가들만이 아니었다. 건축가, 디자이너, 문학가, 시인, 미술관장 등도 세잔의 작업을 칭송했다.

20세기 초 진보적인 예술가들이 세잔의 방식을 따랐던 것은 세잔이

* 폴 세잔, 카드놀이 하는 사람들, 1893-6

20세기의 새로운 미술에 대한 실마리를 제공했기 때문이다. 세잔을 거치지 않고는 결코 20세기 현대미술로 나아갈 수 없었던 것이다. 세잔이 단순화시킨 구·원통·원뿔이라는 기하학적 조형에서 입체파, 미래주의, 신조형주의, 구축주의, 그리고 20세기 미술의 혁명인 추상미술이 탄생하였다.

세잔은 미술의 신이다

1889년, 현대미술가 앙리 마티스는 앙브르와즈 볼라르의 화랑에서 세잔의 「목욕하는 여인들」이라는 작품을 구입했다. 당시 마티스는 그런 작품을 살만한 경제적 여유가 없었지만, 세잔의 작품에 감동하여 분할 상환 조건으로 작품을 구입했다. 마티스는 오랜 시간 동안 세잔의 작품 연구를 통해 화면을 구조적으로 조직해 내는 방법과 명료한 형태와 색채를 얻는 방법을 실험했다. 마티스는 세잔의 질서정연한 화면 구성과 명료한 형태, 생동감 넘치는 색채 표현을 보고 감탄하였다. 세잔의 작업에 고무된 마티스는 세잔의 그림에서 배운 형태와 색채, 공간에 대해 본격적으로 탐구하기 시작했다.

세잔의 「목욕하는 여인들」은 줄곧 마티스의 예술에 영감의 원천으로 작용했고, 그가 현대미술로의 여행을 성공적으로 수행할 수 있게 해주었다. 1936년, 마티스는 37년 동안 세잔의 「목욕하는 여인들」을 보유하며 연구했지만, 아직도 세잔의 작품에 대해 잘 모른다고 겸손하게 고백했다. 그만큼 세잔의 미술세계는 심오했다.

1936년, 마티스는 「목욕하는 여인들」을 파리시립미술관에 기증했는데, 그는 작품을 기증하면서 미술관 큐레이터에게 정중하게 편지를 썼다.

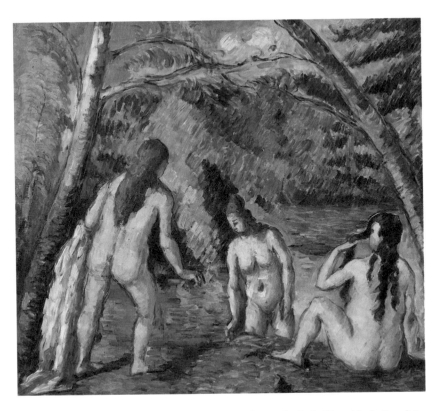

　　"37년 동안 이 작품을 소유하면서, 비록 완전하지는 않지만, 나는 그것을 꽤 잘 알게 되었습니다. 이 작품은 예술가로서 내 모험의 결정적인 순간에 도덕적으로 나를 지탱해 주었습니다. 나는 그것으로부터 나의 믿음을 이끌어냈고, 나는 이 작품으로부터 신념과 인내심을 이끌어냈습니다. 이런 이유들로 이 그림을 가장 좋은 곳에 전시되도록 배치해 달라고 부탁합니다. 물론 내가 이런 말을 할 권리가 없다는 것을 알지만, 그럼에도 불구하고 당신에게 그렇게 말하는 것이 나의 의무라고 생각합니다. 제발 이 작품에 대한 나의 감탄의 증언으로 받아주시기 바랍니다."

* 폴 세잔, 목욕하는 여인들, 1879-82

　마티스가 처음부터 세잔을 따라하는 것이 쉬운 일은 아니었다. 1899년, 세잔의 작품을 분석한 후 시도한 「오렌지가 있는 정물Ⅱ」이다. 마티스는 조화롭고 구조적인 화면 구성을 위해 세잔을 따라 화면을 단순한 형태들로 만들고 대조적인 색채들로 정물을 표현하려 했다. 그러나 세잔 같이 구조적인 화면을 만들어낼 수가 없었다. 그래서 미완성으로 남았다. 세잔의 그림은 하루아침에 도달할 수 있는 그런 예술이 아니었던 것이다.

　아무튼 세잔을 알고 난 후 마티스는 눈에 보이는 대로 리얼하게 그리는 사실주의 미술에서 완전히 벗어났다. 이제 그에게는 사실주의

* 폴 세잔, 정물, 1893-4

미술을 위해 필요했던 원근법이나 중력, 광원의 일관성, 자연의 색채 등이 의미가 없어졌다. 마티스는 세잔을 통해 자연의 사실적인 묘사가 조화로운 작품의 구성에 방해가 될 수가 있음을 깨달았고 정확한 자연의 묘사가 미술에서 꼭 진실이 아니었음을 배웠다. 마티스는 세잔의 그림을 통해 대조되는 색채를 이용하여 대상을 명료하게 표현해낼 수 있음을 배웠다. 세잔은 형태는 색채에 종속되며 색채의 충실성에 따라 형태도 충실해진다고 생각했다. 마티스는 세잔이 이룩한 구조적인 화면 구성과 명료한 형태와 색채의 표현을 자신이 추구해야 할 최고의 예술적 목표로 삼았다.

　마티스는 너무나 세잔을 존경한 나머지 세잔을 '미술의 신'이라고 까지 칭송했고, 파블로 피카소는 세잔을 우리 모두의 '조형의 아버

* 앙리 마티스, 오렌지가 있는 정물 II, 1899

지'라고 칭송했다. 세잔의 색채 연구를 바탕으로 마티스는 야수파를, 세잔의 형태 연구를 바탕으로 피카소는 입체주의를 탄생시켰으니 그들의 말은 빈 말이 아니었던 것이다.

세잔은 우리 모두의 조형의 아버지이다

마티스 못지않게 세잔으로부터 큰 영향을 받은 사람은 피카소였다. 자연을 근원적인 형태로 단순화하는 세잔의 예술 이론은 입체파와 추상미술의 발전에 결정적인 영향을 끼쳤다. 20세기 초, 피카소는 삼차원 세계의 불완전성을 넘어서 완전한 형태를 표현하는 그림을 시도했다. 피카소는 이전의 어떤 미술도 완전한 형태를 표현하는 일에 실패했다고 보았다. 피카소에게 형태의 완전함이란 동서남북 상하 육 면에서 본 것을 종합한 형태였다. 그러나 그것은 불가능했다. 삼차원 세계 속의 인간은 기껏해야 세 개의 면만을 볼 수 있을 뿐이다. 시간과 공간의 제약 때문이다. 피카소는 완전한 형태를 표현할 수 있는 미술의 실마리를 세잔의 조형에서 찾았다. 피카소와 브라크는 세잔이 단순화시킨 기하학적 형태에서 출발해 자연을 육면체의 큐브로 단순화시켰고 입체파를 탄생시켰다.

세잔은 고정된 관점의 개념을 거부하고 다중적인 관점에서 대상을 보고 그것을 화면에서 종합하고자 했다. 여러 관점에서 동시에 관찰하고 묘사하는 이 개념은 피카소와 브라크에 의해 입체파 미술로 확장되었는데, 그들은 작품에서 서로 다른 각도에서 물체를 조각내고 재조립했다. 여러 방향에서 본 것을 파편화/단순화한 후 종합하는 세잔의 접근 방식은 입체파와 추상 예술의 발전을 위한 철학적, 기술적

토대를 제공했다. 형태의 해체, 다중 관점의 통합, 원근법적 관점의
거부, 평면성의 강조에 대한 피카소의 관심은 후배 예술가들에게 전
통적인 표현에 도전하고 예술적 표현의 경계를 넓힐 수 있는 새로운
가능성을 열었다.

 세잔이 등장하기 이전까지 미술이란 자연의 모습을 눈에 보이는
그대로 리얼하게 화면에 옮기는 작업이었다. 그러나 세잔은 자연을
있는 그대로 재현하지 않았다. 대신 세잔은 자신이 세운 조형의 논
리, 즉 구와 원통·원뿔로 자연을 재구성하였다. 화가가 자연을 재구

* 폴 세잔, 사과 바구니가 있는 정물, 1893년경

성했다는 것은 중요한 의미를 갖는데, 세잔 이후 미술에서 중요한 기준은 자연의 질서가 아니라 화가가 세운 조형의 질서가 되는 것이다.

세잔 이전의 작가들은 외부 자연을 화면에다 보이는 그대로 리얼하게 옮기거나 대상을 보고 느낀 감정을 대상에 이입시켜 표현하는 사람이었다. 그러나 세잔 이후의 작가들은 자연을 화면에 그대로 옮기는 사람이 아니라 작가가 원하는 방식대로 자연을 재구성하는 사람이 되었다.

이제 그림 안에서의 절대자는 자연을 만든 신이 아니라 화가가 된 것이다. 화가는 전지전능한 권한을 지니고 화면을 자신의 논리대로 재구성하기 시작하였다. 자연을 단순화하여 표현한 세잔의 조형 원리는 피카소와 몬드리안을 거치며 20세기 현대미술의 꽃인 추상미술을 탄생시켰다.

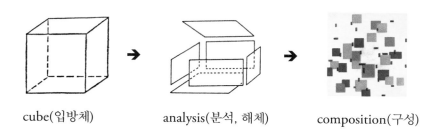

cube(입방체) → analysis(분석, 해체) → composition(구성)

* 세잔에게서 한 단계를 나아가면 입체파가 되고, 두 단계를 더 나아가면 추상미술이 만들어진다.

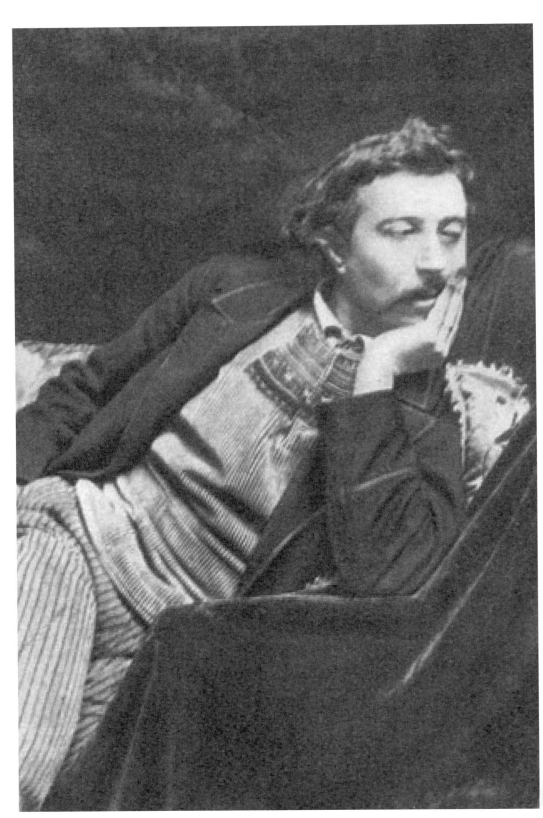

03. 폴 고갱, 어린 아이처럼 그리기를 꿈꾼다

　19세기 후반, 사실주의 미술과 인상파 미술에 대한 문제점을 발견한 폴 고갱(Paul Gauguin)은 "미술은 눈으로 본 것 이상이어야 한다"고 주장했다. 눈으로 본 것 이상의 미술이란 눈으로 본 것과 생각한 것(느낌과 상상, 기억 등)을 종합하여 표현하는 작업을 의미했다. 현실과 상상, 기억을 종합했다고 하여 그의 작업을 종합주의라고 부른다.

　고갱은 타락한 서구 문명을 비판하며 순수한 원시미술을 꿈꾸었다. 순수한 감성을 표현하기 어린 아이처럼 단순하게 그리기를 꿈꾸었던 고갱은 Simplifier였다.

* 폴 고갱(1848-1903)

증권 거래인에서 화가로

폴 고갱은 1848년 프랑스 파리에서 출생하였다. 한 살 때인 1849년, 저널리스트였던 고갱의 아버지는 정치적인 박해를 피해 가족을 데리고 페루로 이주했다. 고갱의 아버지 클로비스 고갱은 페루로 가던 중 배에서 심장마비로 사망했다. 고갱은 페루라는 이국땅에서 어린 시절을 보냈는데, 페루에서의 경험은 그의 예술세계에 커다란 영향을 끼쳤다.

1854년, 고갱 가족은 할아버지의 요청으로 다시 프랑스로 돌아왔다. 아버지의 부재로 고갱의 어린 시절은 경제적으로 어려웠고 불안했다. 어머니는 삯바느질을 하며 어린 고갱과 누이를 키웠는데, 어려운 경제 사정과 복잡한 가정환경은 고갱을 집 밖으로 내몰았다.

고갱은 선원이 되어 세계 곳곳을 항해하다 어머니 알린 고갱이 사망하자 프랑스로 돌아왔다. 고갱의 어머니는 죽기 전 은행가이며 사업가인 구스타브 아로자에게 아들의 후견인이 되어 도와달라는 유언을 남겼다. 아로자의 도움으로 고갱은 증권 거래인이 되었고, 안정된 삶을 살아갈 수 있었다.

아로자는 고갱에게 직업만 제공한 것이 아니었다. 고갱은 아로자의 집에서 코로, 쿠르베, 들라크루아, 피사로 같은 작가들의 작품을 접할 수 있었으며, 미술품의 수집과 예술에 대한 안목을 키울 수 있

* 폴 고갱, 이젤 앞의 자화상, 1885. 덴마크에서의 고갱의 삶은 처참했다. 이때 고갱은 날마다 자살을 생각했을 정도였다.

었다. 미술에 흥미를 갖게 된 고갱은 일요화가로 활동하며 인상파 미술의 대부 카미유 피사로를 알게 되었고 그를 통해 드가, 마네, 모네, 세잔의 그림을 사들였다.

1882년, 잘나가던 프랑스 주식시장이 붕괴되자 고갱은 직장을 잃었다. 이때 고갱은 직업 화가가 되겠다는 중대한 결정을 내리고 다음 해인 1883년, 그동안 꿈꾸어 온 전업 화가로서의 길로 나섰다. 사실 고갱은 단순한 아마추어 이상의 실력을 지닌 작가였다. 당시 자기의 그림 실력으로 보아서는 조금만 노력하면 금방 화가로서 성공할 것 같았다. 그러나 시간이 지나면서 화가로서 성공하리라는 고갱의 낙관은 재앙이 되어 갔다. 성공은 눈에 보이질 않았고 경제적인 압박은 서서히 그의 삶을 조여오기 시작했다. 생활이 어려워지면서 고갱 가족은 파리에서 루앙으로, 루앙에서 더 싼 변두리로 거주지를 옮겨 다녀야 했다. 삶에 지친 부인 메테는 아이들을 데리고 고향 덴마크로 떠났다. 부인을 따라 덴마크로 이주한 고갱은 코펜하겐

* 폴 고갱, 바느질하는 수잔(누드 습작), 1880. 일요화가 시절에 그린 그림으로 고갱은 단순한 아마추어 이상의 실력을 지닌 작가였다.

에서 캔버스 제조회사의 영업사원으로 취직하였으나 사사건건 처갓집 식구들과 충돌했다. 예술가로서의 위기감과 처갓집 식구들의 냉대에 환멸을 느낀 고갱은 1885년, 그림에 전념하고자 파리로 떠났다.

퐁타방 닭장을 지배하는 화가

돈 없는 무명작가 고갱에게 파리에서의 삶은 쉽지 않았다. 성공에의 의지는 강했지만 기회는 쉽게 오지 않았다. 가진 것 없는 그는 파리의 뒷골목 화가로 전락했다. 고갱은 파리에서 극심한 생활고에 시달렸고 벽보 붙이는 일까지 하여야 했다. 지긋지긋한 뒷골목 화가의 생활에서 벗어나는 일은 하루 빨리 화가로서 성공하는 것이었다.

1886년, 고갱은 마지막 인상파 미술전에 모든 것을 걸었다. 출품작가 중 가장 많은 작품을 출품하며 보란 듯이 성공하고 싶었다. 그러나 전시에서 스포트라이트를 받은 인물은 고갱이 아니라 신인상파 미술의 선구자 조르주 쇠라였다.

인상파 미술전에서 처참한 실패를 겪은 후 고갱은 새로운 미술 형식과 기법을 개발해야만 성공할 수 있다는 귀중한 진리를 깨달았다. 증권거래인으로 일하며 일요화가로서 활동하던 시절 고갱은 전업 화가는 아니었지만, 그동안 살롱전과 인상파전에도 출품하여 전시한 나름대로 실력을 인정받은 화가였다. 심지어 그는 이름있는 화랑에서 좋은 가격에 그림을 팔기도 했다. 그러나 그가 전업 작가로 진입했을 때, 불운하게도 프랑스 경제는 시장 붕괴로 최악의 상태였고, 미술계의 트렌드가 신인상주의로 바뀌어가고 있었는데, 고갱은 여기에 적응하지 못한 것이다.

19세기 파리에서 예술가로 산다는 것은 쉬운 일이 아니었다. 반 고

* 메종 글로아네크 여인숙 앞에 모인 손님과 종업원들. 1881. 19세기 유럽과 미국 등지에서 많은 작가들이 퐁타방으로 몰려왔다. 이곳에서 고갱은 유명인사였다.
** 폴 고갱, 퐁타방의 여인들, 1887

흐는 19세기 파리에서 예술가로 살아가려면 삶, 건강, 돈, 가족 때로 목숨까지도 내놓아야 한다고 말했을 정도였다. 전시회 이후 경제적으로 버티기가 어려웠던 고갱은 파리를 떠나 프랑스 북서부에 위치한 퐁타방으로 이주했다. 퐁타방 시절 고갱은 작업에 많은 발전이 있었다. 아직 피사로의 인상주의 화풍에서 벗어나지는 못했지만, 새로운 화풍의 미술을 시도하였다. 옛 전통이 남아 있는 퐁타방은 고갱이 추구하는 원시주의에 어울리는 그림의 소재가 많았다. 특히 퐁타방이 생활비가 적게 드는데다가 고갱이 머문 글로아네크 여인숙은 외상까지 가능해 마음 편히 작업에 몰입할 수 있었다. 퐁타방에서의 삶은 경제적으로 힘들었지만 위안도 있었다. 고갱의 특이한 화풍과 그의 해박한 미술 지식은 퐁타방 화가들의 주목을 끌었고, 그는 퐁타방 미술가들을 주도하는 화가가 되었다. 고갱은 농담조로 퐁타방의 예술가 공동체를 '퐁타방의 닭장'이라고 표현했고 아내 메테에게 자기가 퐁타방의 닭장을 지배한다는 사실이 심리적인 만족감을 준다고 말했다.

미술은 눈으로 본 것 이상이어야 한다

고갱은 "미술은 눈으로 본 것 이상이어야 한다"라고 주장했는데, 눈으로 본 것 이상이란 마음과 정신을 말한다. 고갱은 새롭게 보기 위해 눈을 감을 것을 권했다. 눈을 감아도 우리는 볼 수 있다. 눈을 감으면 마음에 순수하고 강렬한 이미지가 떠오르는데, 고갱은 현실과 생각한 것(상상이나 기억)을 결합하여 종합주의라는 미술을 만들어냈다. 1886년, 고갱은 퐁타방에서 에밀 베르나르, 루이 앙크탱, 폴 세루지에 등 여러 동료 화가들과 지내면서 작업하고 있었다. 이때 베르나

르와 앙크탱은 형태를 단순화하고 굵은 윤곽선으로 둘러싸는 클로이조니즘이라는 미술을 개발했는데, 클로이조니즘은 원색의 넓은 평면과 굵게 두른 검정 윤곽선이 특징이었다. 고갱은 클로이조니즘을 바탕으로 이차원적인 회화 양식인 종합주의를 만들어냈다. 고갱은 인상주의 미술이 밝은 빛을 표현하기 위해 개발한 색채분할 기법이 대상을 해체시키는 위험이 있다고 판단하고, 형태를 강한 윤곽선으로 둘러싸서 형태의 일관성을 유지하고 넓은 면들을 강렬한 색채로 칠해 화면을 종합하였다. 그리고 순수한 감성을 표현하기 위해 원색에 가까운 물감을 평면적으로 화면에 칠해나갔다. 고갱은 작가의 주관성에 기반을 둔 형태와 색채를 회복하고 궁극적으로는 주관과 객관의 종합을 목표로 하였다. 고갱은 종합주의를 통해 인상파와 사실주의 미술이 잃어버린 미술의 상징성과 의미를 회복하여 미술의 영역을 넓혀나가고자 하였다.

고갱의 종합주의는 강렬한 색 면과 굵고 분명한 선으로 형태와 색채를 결합하는 방법을 취했다. 그 결과 명암이나 입체감의 표현이 없어지고 화면은 거의 이차원적으로 배열하는 장식적인 회화가 되었다. 분명한 외곽선을 그리고 강렬한 색을 넓은 면으로 편평하게 칠하는 고갱의 종합주의는 장식적인 표현으로 인해 추상으로 나아갈 수밖에 없었다. 고갱은 원근을 무시한 구도, 단순화된 형태와 비자연적인 강렬한 색채를 바탕으로 상징주의 미술의 선구자가 되었다. 고갱에게 영향을 받은 나비파는 고갱의 종합주의의 양식을 이어받아 작품을 더욱 장식화 해나갔고, 20세기 미술이 추상미술로 나아가는 데 커다란 기여를 하였다. 고갱은 동료화가 쉬페네케에게 20세기 미술

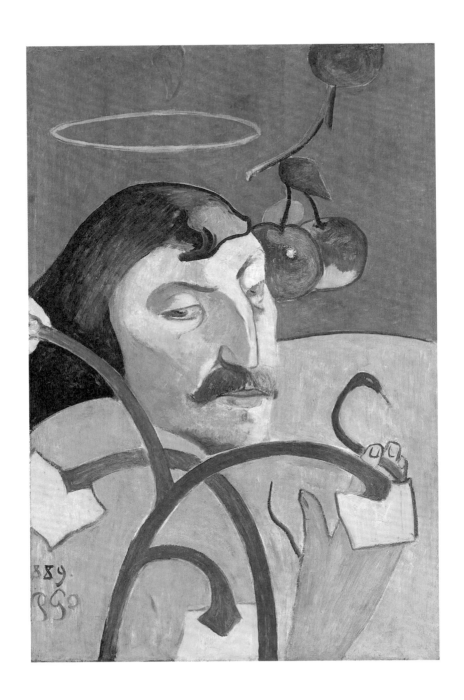

* 폴 고갱, 뱀을 든 자화상, 1890

은 추상을 향해 나갈 수밖에 없음을 설명하고는 추상과 창조에 대해
생각할 것을 권고하였다. 고갱은 20세기 미술이 전개되어 나갈 방향
을 정확히 예견하고 있었다. 고갱의 예술은 순수한 추상화의 범주 안
에는 들어맞지 않을 수 있지만, 고갱의 미술은 19세기 후반 미술이
재현에서 (주관적)표현, 추상으로 나아가는 다리였다.

20세기 초, 앙리 마티스는 고갱의 "예술은 추상이다"라는 주장을
실현하였다. 마티스의 「콜리우르의 풍경」이다. 처음 마티스는 고갱의
방식을 적극적으로 수용하지 않았지만 점차 고갱과 비슷한 방식으로
화면을 조직해나갔고, 후에는 고갱의 화면보다도 더 색채와 형태를
장식화해 나갔다. 마티스는 예술은 장식이고 추상으로 나갈 것이라

* 앙리 마티스, 콜리우르의 풍경, 1906

는 고갱의 예술론을 실현한 것이다.

어린아이처럼 그리기를 꿈꾼다

　1888년, 고갱은 "어린아이처럼 그리기를 꿈꾼다"고 주장하며 더욱 종합주의 미술을 발전시켜 나갔다. 고갱은 아카데미의 관습에 대한 거부와 본능적이고 단순화된 표현 방식으로의 복귀를 통해 아이처럼 그리는 예술적인 스타일을 발전시켰다. 고갱은 좀 더 직접적이고 표현적인 양식을 추구하기 위해 형태를 단순화하고 평면적으로 만들었다. 그는 복잡한 형태와 세부 사항을 기본적이고 필수적인 요소로 축소하여 좀 더 간단하고 대담한 시각 언어를 만들었다. 고갱은 감정과 상징성을 불러일으키기 위해 생생하고 비자연주의적인 색채를 자주 사용했는데, 사실적인 색채 표현으로부터의 이탈은 그의 그림을 아이 같은 특성을 보이게 하는데 기여했다.

　「강아지 세 마리가 있는 정물」이다. 초보자의 서툰 그림으로 보이지만, 이 그림은 고갱이 종합주의를 처음으로 시도한 그림으로 고갱은 이 그림을 통해 일본 목판화에서 보이는 단순화와 클로이조니즘의 종합성을 실험하였다. 고갱은 자신의 새로운 그림을 "페루에서 온 일본 야만인의 철저한 일본화"라고 평가했다. 고갱은 반 고흐가 소개한 어린이 책 삽화와 일본 인쇄물로부터 이 그림에 대한 영감을 이끌어냈다고 전해진다.

　1888년 8월, 고갱은 완전히 새로운 단계의 미술에 도달했는데, 그것이 「설교 후의 환상: 천사와 씨름하는 야곱」이었다. 이 그림은 야곱이 천사와 밤새도록 씨름한 성직자의 설교를 모티브로 삼아 그린

그림으로 나무 아래는 현실의 브르타뉴 여인들의 모습을, 나무 위로는 야곱과 천사의 씨름하는 상상의 장면을 배치하였다. 기도하는 여인들의 눈에는 씨름하는 모습이 보이지 않는다. 전면의 기도하는 여인들은 현실의 모습이고 가운데 사과나무 위의 천사와 씨름하는 야곱은 상상의 모습이기 때문이다. 형태를

단순화하고 강렬한 색채를 사용하는 고갱의 이 그림은 상징주의라는 새로운 회화 양식의 선언이었다. 이 그림을 그린 후 고갱은 퐁타방 그룹의 명실상부한 리더가 되었다.

생각한 대로 단순하게 그려라

19세기 말과 20세기 초에 활동한 나비파(Les Nabis) 작가들은 폴 고갱을 '선지자'라고 불렀다. '선지자'라는 용어는 예술에 대한 고갱의 혁신적이고 선견지명적인 접근 방식을 설명하기 위해 은유적으로 사

* 폴 고갱, 강아지 세 마리가 있는 정물, 1888

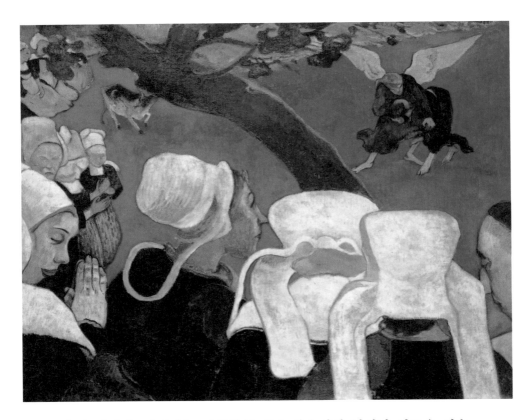

용한 말이다. 나비파는 전통적인 예술 관습에서 벗어나 새로운 예술 기법과 주제를 탐구하고 새로운 예술의 길을 열어준 고갱을 존경했다. 그들은 고갱의 대담한 색채, 평면적인 구성, 그리고 단순한 표현을 넘어선 상징적이고 표현적인 스타일에 주목했다. 나비파는 고갱을 '선지자'라고 언급함으로써 그의 개척 정신과 미래 세대의 예술가들에게 영감을 주고 이끌어 갈 수 있는 그의 능력을 인정했다. 그들은 고갱을 현대 미술의 발전에 지대한 영향을 미치고 당대의 기존 예술 규범에 도전한 사람으로 보았다. 나비파는 고유한 스타일과 관심사를 가진 다양한 그룹이었지만 전통 예술의 경계를 넓히고 새로운 표현 형식을 수용한다는 공통 목표를 공유했다. 고갱의 작업과 새로운 예

* 폴 고갱, 설교 후의 환상, 1888. 그림을 대각선으로 나누는 방식과 강렬한 색 면으로 화면을 처리하는 방식은 우키요에에서 따온 방법이다.

술 영역을 개척하려는 의지는 그들에게 공감을 불러일으켰고, 그들은 고갱을 예술적 혁명과 혁신의 정신을 구현한 인물로 보았다.

나비파의 탄생에 기여한 인물이 폴 세루지에였다. 1888년, 고갱이 브르타뉴 퐁타방에 머무르고 있을 때, 그의 표현대로 말하자면 그가 퐁타방 닭장의 리더로 있을 때, 고갱의 주변에 있던 많은 예술가들은 그를 존경했고 고갱에게 한 수 가르침을 청했다. 당시 고갱의 주변에서 작업하던 폴 세루지에는 고갱에게 가르침을 청했는데, 다음은 고갱과 세루지에가 나눈 대화이다.

세루지에: "선생님, 어떻게 하면 좋은 그림을 그릴 수 있을까요?"
고갱: "저기 저 나무들이 어떻게 보이는가?"
세루지에: "노란색으로 보입니다."
고갱: "그러면 노란색을 칠하게. 그림자는 어떻게 보이나?"
세루지에: "다소 파랗게 보입니다."
고갱: "그러면 순수한 울트라마린으로 칠하게."
세루지에: "저 빨간 나뭇잎은 어떻게 할까요?"
고갱: "주홍색으로 칠하게."

그렇게 만들어진 그림이 폴 세루지에의 「부적」이다. 「부적」은 세루지에가 고갱의 가르침에 따라 그린 그림으로 나비파를 탄생시킨 유명한 그림이다.

이후 파리로 돌아간 세루지에는 파리의 줄리앙 아카데미 동료들-피에르 보나르, 에드워드 빌라르, 모리스 드니 등-에게 고갱의 예술을 소개했고, 그들은 고갱의 가르침을 받들어 나비파를 만들었다. 나

비파는 예언자·선지자를 뜻하는 히브리어 '나비(Nabis)'에서 유래한 것으로 자신들이 현대미술의 선지자가 될 것이라는 의지의 표현이었다. 상징주의 문학과 신비주의에 영향을 받은 나비파는 그들의 예술에 정신적이고 감정적인 깊이를 불어넣고자 했다. 그들은 자연주의적 표현보다 작품의 상징적인 내용을 강조했던 폴 고갱의 작품에 의해 영감을 받았다. 고갱의 종합주의는 형태와 색의 종합을 통해 아이디어와 감정을 표현했다. 나비파는 고갱의 종합주의 방법을 단순한 표현을 넘어 더 깊은 의미를 전달하는 데 사용했다. 나비파는 편평한 색의 영역, 단순화된 형태, 그리고 대담한 윤곽을 사용하면서, 그림의 장식적인 측면에 집중했다. 나비파는 판화, 일러스트레이션, 직물, 포스터 등을 포함하여 다양한 미디어에서 작업했다. 그것은 일상생활에 예술을 통합하려는 그들의 광범위한 목표의 일부였다. 나비파는 인상주의에서 현대미술

* 폴 세루지에, 부적, 1888

의 다양한 스타일로의 전환하는 데에 중요한 역할을 했다. 개인적인 표현에 대한 강조와 예술의 장식적인 잠재력에 대한 나비파의 시도는 야수파와 추상 미술과 같은 예술에 커다란 영향을 미쳤다. 나비파는 순수 예술과 응용 예술 사이의 간격을 줄이며 그래픽 디자인과 일러스트레이션의 발전에 큰 역할을 했다.

* 에드워드 뷜라르, 프린트 된 드레스, 1891

04. 클로드 모네-순간의 본질을 포착하라.

　19세기 프랑스 화가 클로드 모네(Claude Monet)는 당시 주로 스튜디오에서 그림을 그리던 주변 화가들과는 달리 직접 야외에 나가 그림을 그렸다. 모네가 개척한 인상주의 미술은 세부적인 표현에 노력하기보다는 순간의 즉각적인 인상을 포착하는 데 중점을 두었다.

　모네는 야외에 나가 변화하는 자연을 그렸는데, 수시로 변화하는 자연을 그려야 했기에 자연의 변화하는 순간을 빠르게 포착하고 형태나 색상을 단순하게 처리했다. 순간의 본질을 단순하고 예리하게 포착한 모네는 Simplifier였다.

* 클로드 모네(1840-1926)

캐리커처 작가에서 파리의 무명화가로

1840년, 프랑스 파리에서 태어난 클로드 모네는 어린 시절 아버지의 사업 문제로 노르망디의 르 아브르로 이사했다. 식료품점을 운영하던 아버지는 어린 모네가 집안 사업에 참여하기를 바랐지만 모네는 화가가 되기를 원했다. 어린 모네는 학교 선생님들과 주변 인사들의 캐리커처를 그리며, 미술에 강한 관심을 보였다. 모네의 캐리커처는 돈을 받고 판매될 정도로 인기가 있었다. 르 아브르 시절, 모네는 그의 예술세계에 결정적인 영향을 미친 풍경화가 외젠 부댕을 만났다. 부댕은 모네에게 작업실에서만 그림을 그릴 것이 아니라 야외에서 자연광과 대기의 변화를 관찰하여 그릴 것을 독려했다. 부댕은 모네에게 빛과 날씨의 변화를 포착하기 위해 그림을 빠르고 즉흥적으로 그리는 기술을 소개했다. 모네가 훗날 개척한 인상주의 미술은 르 아브르에서 부댕의 가르침으로부터 시작되었다. 부댕은 모네에게 세부적인 표현에 집중하기보다는 장면의 즉각적인 인상을 포착하여 그릴 것을 권유했다. 부댕의 조언으로 모네는 미술에 눈을 떴고, 화가로서의 삶을 계획하기 시작했다.

* 클로드 모네, 변호사 캐리커처, 1856-8년경. 모네의 캐리커처는 인기가 높아 괜찮은 가격에 팔렸다. 후에 모네는 농담으로 자기가 캐리커처 작가로 살았으면 평생 부자로 살았을 것이라고 말했다.

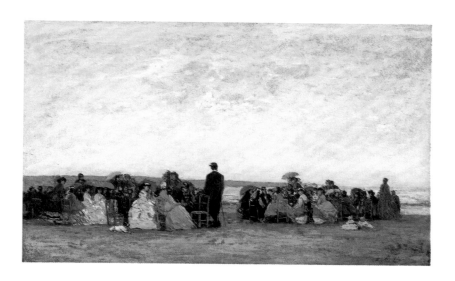

 1859년, 모네는 본격적인 화가 수업을 위해 파리로 떠났다. 아카데미의 그림에는 별 흥미가 없던 모네는 에콜 데 보자르에 입학하는 대신 아카데미 쉬스에 등록하여 그림을 그렸다. 그후 모네는 알제리에서 1년간 군 복무를 하였고 다시 파리로 돌아와 아카데미 화가 글레르의 스튜디오에서 미술 수업을 계속했다. 파리 시절, 모네는 평생의 예술적 동지가 된 에두아르드 마네, 카미유 피사로, 프레드릭 바지유, 오귀스트 르누아르, 알프레드 시슬레 등을 만났다. 파리 시절은 모네에게 동료 화가들과 교류하며 자신의 작품 세계를 구축해가는 형성기였다.

 파리에서도 모네는 부댕의 가르침대로 야외에 나가 태양광 아래서 작업을 계속해나갔다. 모네는 진실은 스튜디오 밖에 있다며 바지유, 시슬레, 르누아르 등을 이끌고 야외에 나가 그림을 그리며 예술에 대한 생각과 경험을 공유했는데, 후에 이들의 그림은 인상파로 발전하였다. 초보 화가 시절, 모네는 살롱전에도 입상하는 등 잠깐 동안의 성공을 맛 보았지만 계속된 살롱에서의 낙선과 재정적인 어려움으로

* 외젠 부댕, 투루빌의 해변, 1865년경

힘든 시절을 보냈다.

무명작가 연합전(인상파 미술전)을 개최하다

19세기 후반, 모네가 활동하던 시절 화가로서 성공하기 위해서는 에콜 데 보자르(프랑스 국립미술학교)를 졸업하고 아카데미가 주최하는 살롱전에서 입상해야 했다. 그래야만 컬렉터가 생기고 작가로서 안정된 삶이 보장되었다. 19세기 후반, 인상파라는 새로운 미술이 시작되고 있었지만, 미술 현장은 여전히 보자르와 살롱을 주도하는 아카데미가 지배하고 있었다. 당시 작가로서 안정된 삶을 누리려면 살롱전 입상이 필수적이었지만 살롱은 마네나 모네, 피사로 같은 새로운 미술을 시도하는 작가들에게는 굳게 닫혀 있었다. 당시의 관습대로 모네는 작가로서 성공하기 위해 살롱전에 출품했다. 처음 시작은 좋았다. 1865년, 모네는 첫 출품에서 살롱전에 입선했고 이후 몇 차례 더 살롱전에 입상했다. 그리고 화상 뒤랑 뤼엘의 작품 구입과 후원으로 상황이 조금 나아지는 듯했지만 이후 계속된 낙선으로 경제적인 어려움에서 벗어나지 못했다. 당시 컬렉터들은 낙선자의 작품을 구입하지 않았다. 심지어 살롱전이 개최되기 전 작품을 구입한 사람이 살롱전에서 떨어졌다고 구입을 취소하기도 했다.

1867년, 모네는 다른 길을 모색하고자 동료화가들과 살롱과는 다른 방법으로 전시회를 개최해보자고 의견을 모았으나 기금 부족으로 뜻을 이루지 못했다. 이후 계속된 살롱전 낙선으로 낙담한 모네는 더 이상 살롱에 출품하지 않기로 결심했고 새로운 돌파구를 찾아 나섰다. 새로운 탈출구는 인상파 미술전이었다. 정확한 명칭은 인상

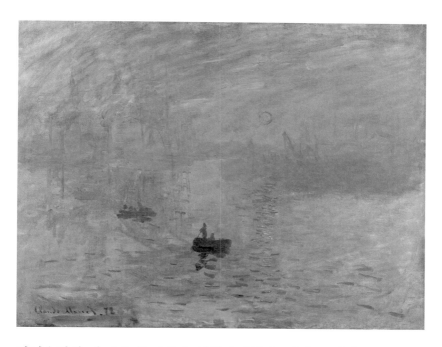

파미술전이 아니라 무명작가 연합전이었다. 당시 모네와 비슷한 뜻을 공유한 화가, 조각가, 판화가들이 전시를 열기로 한 것이다. 1874년, 모네와 동료화가들은 화가, 조각가, 판화가의 조합(무명작가 연합전)을 결성하고 4월, 전시회를 개최했다. 전시회는 파리 카푸신가의 위치한 나다르의 사진작업실에서 개최되었다. 클로드 모네, 에드가 드가, 오귀스트 르누아르, 카미유 피사로, 베르테 모리조, 그리고 알프레드 시슬레 등 30명의 작가들이 참여했다. 전시회는 전통 대혁신의 역할에 대한 활발한 논쟁을 불러일으켰으나 언론과 제도권 미술계는 인상주의자들의 미술에 부정적이었다. 그들은 미완성 또는 정제되지 않은 것으로 보이는 전시 작품들에 대해 비판적이었다. 이 전시회를 관람한 미술 평론가 루이 르로이는 모네의 「인상, 해돋

* 클로드 모네, 인상: 해돋이, 1872

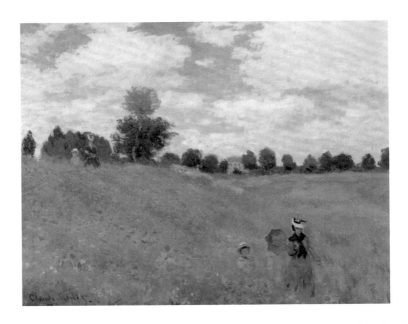

이」를 보고는 경멸적인 의미에서 이 그룹에 인상주의라는 이름을 붙여주었다. 인상주의 미술전은 대중과 미술계로부터 거센 비판을 받았다. 그들에 대한 주된 비평은 인상주의 그림들의 완성도 부족과 거친 붓질에 대한 불만이었다. 조화롭지 않은 색의 사용과 거친 붓질로 인상파 작가들은 그림 기술이 부족한 사람들이라고 평가한 것이다. 또 도시의 일상적인 장면을 주로 묘사한 인상주의 미술의 그림 소재가 사소하고 진지함이 결여되었다는 비판도 가했다. 인상파 전시회가 언론과 대중의 눈길을 끄는 데에는 성공했지만, 여전히 모네는 어려운 경제적 상황에서 벗어나지 못했다.

순간의 본질을 포착하라

모네는 평생 자기의 눈으로 본 것만을 그린 작가였다. 내가 본 것만을 그리겠다는 점에서 모네는 마네나 쿠르베 같이 리얼리즘 미술의 원칙에 충실했다. 그러나 모네는 마네, 쿠르베와 근본적으로 다른 점

* 클로드 모네, 양귀비 밭, 1873

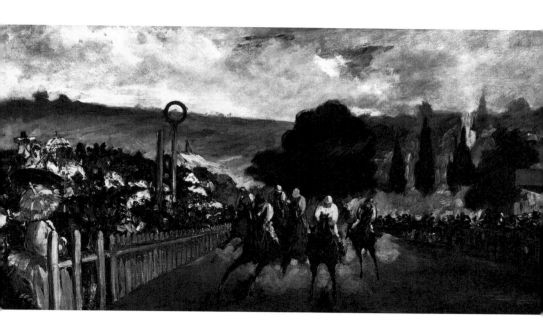

이 있었다. 사실주의 미술가 쿠르베는 내가 본 것만을 그리겠다고 주장했지만 그는 이전의 화가들과 똑같은 방식으로 그림을 그렸다. 쿠르베는 이전의 화가들과 마찬가지로 모델을 불러다 놓고 스튜디오에서 그림을 그렸다. 마네는 실제 현장에서 자기가 본 것을 순간적으로 포착하여 그리려 했다. 마네는 거의 매일 파리 시내를 산책했고 거리에서 분주히 움직이는 사람들을 관찰하고 그리는 것을 좋아했다. 마네는 현장에서 핵심만 간단하게 포착하여 스케치하고 스튜디오에서 작업을 했다. 마네가 그린 「롱샹의 경마」이다. 마네의 눈은 냉정하게 핵심만 빠르게 포착하여 그렸다. 마네는 순간을 포착하여 그리려 했지만, 쉽지가 않았다. 그가 포착하려고 한 순간은 눈 깜짝할 사이에 사라지기 때문이다. 「롱샹의 경마」에서 마네는 막 말 경주가 시작되고 자기들이 베팅한 말이 먼저 들어오라고 응원하는 왁자지껄한 경마장의 현장을 그려내려 했다. 그런데 그가 그린 그림에서 경주하는 말들이며 구경하는 경마꾼들은 형태가 깨져 버렸다. 마네가 내 눈으

* 에두아르드 마네, 롱샹의 경마, 1864

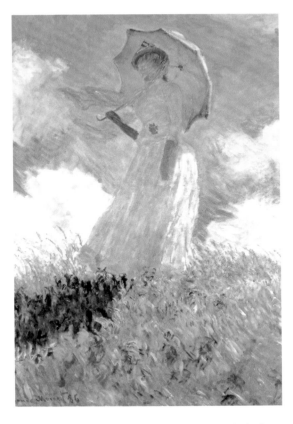

로 본 것만을 빠르게 그리겠다고 선언했지만 그리고자 하는 순간은 눈앞에서 이내 사라지고 말았던 것이다. 모네의 목표도 마네와 같이 순간을 그리는 것이었다. 그러나 모네는 마네와 다른 방식으로 순간을 포착하였다. 모네는 원하는 순간을 인상(impression)으로 포착하였다. 모네는 빛과 색이 만드는 특정한 순간을 망막에 포착하고는 작품을 완성하는 순간까지 그 인상을 기억하면서 작업을 완성해 나갔다.

　모네의 「파라솔을 든 여인」이다. 햇살이 눈부시던 날, 인상파 화가 모네는 화구를 챙겨 그림을 그리러 야외에 나왔다. 무엇을 그릴까 고민하던 그때, 모네의 눈에 파란 하늘을 배경으로 양산을 쓰고 산책하던 여인이 인상적으로 다가왔다. 모네는 파라솔을 든 여인의 인상을 기억하면서 그림을 그려 나갔다. 모네는 햇빛에 반사된 파라솔, 하얀 드레스, 그늘진 여인의 얼굴, 팔, 푸른 하늘 등 모든 것들을 커다란 색

* 클로드 모네, 파라솔을 든 여인, 1876

면들로 처리하였다. 순간의 인상을 기억하려면 빛으로 포착해야 하고 세부는 포기해야만 한다. 세부에 신경 쓰다 보면 전체적인 인상을 놓치게 되는 탓이다. 그런 이유로 모네의 인상파 미술은 단순해질 수밖에 없었다. 인상주의는 밝은 야외에서 그리는 미술이다. 태양이 내리쬐는 밝은 야외에서는 명암의 단계가 잘 드러나지 않는다. 모든 것은 색 면과 색 면의 대조로 드러난다. 색 면과 색 면의 대조를 적절한 색조로 그리는 것, 그것이 세잔과 마티스 등으로 이어지며 평면화되었고 현대미술을 탄생시키는 출발점이 되었다.

잘 보려면 지금 보고 있는 것의 이름을 잊어라

모네는 이전의 화가들과는 다른 방식으로 물체를 보았다. 이전의 화가들은 원하는 그림을 그리기 위해 뚫어져라 물체를 관찰했다. 원하는 작품을 완성시키기 위해 작가는 몇 주 또는 몇 달, 심지어는 수년 동안을 눈앞의 물체를 관찰하기도 하였다. 그러나 모네는 그렇게 관찰하지 않았다. 그리고 그가 관찰한 것은 물체가 아니었다. 그가 관찰한 것은 빛이었다. 그는 카메라같이 빛으로 형태를 포착하였다. 모네가 빛을 그리고자 했던 이유는 세상 만물은 빛에 의해 그 형태가 드러나고 빛의 강약에 따라 형태와 느낌이 달라진다고 믿었기 때문이다. 모네가 형태와 색채를 분리시키려는 생각을 할 수 있었던 것은 광학(光學), 즉 빛의 과학적 지식 덕분이었다.

모네는 사물의 고유색을 거부했다. 그는 사물에는 고유색이 없다고까지 생각했다. 모네는 우리가 보는 모든 것은 사물의 고유색 때문이 아니라 빛 때문이라고 생각했다. 태양 아래에서의 모든 것들은 빛의 상태에 따라 끊임없이 변화한다. 그런 이유로 모네는 잘 보려면 지금

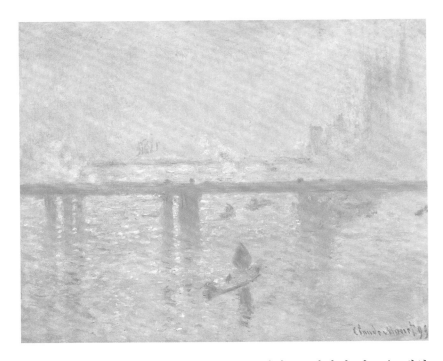

보고 있는 것이 이름을 잊을 것을 요구했다. 모네에게 사물은 태양
빛에 의해 반사된 순간에 지나지 않았다. 그의 관심은 물체 그 자체
가 아니었다. 그의 관심사는 오로지 물체의 표면에서 빛나는 빛을 포
착하여 화면에 옮겨 그리는 일이었다. 모네는 태양광선에 의해 기묘
하게 변화하는 색조의 순간적인 상태를 재빨리 포착하여 그리려 했
다. 모네는 빛의 세기에 따라 시시각각으로 변해가는 색의 변화를 집
요하게 추적했다. 모네에게 고정된 색채나 이미지란 존재하지 않았
다. 모든 것은 공간 속에서 유동(流動)하고 빛의 세기에 따라 형태와
색채가 달라질 뿐이었다. 모네는 오로지 빛이 만들어내는 인상을 색
으로 표현했다.

　모네는 관람자가 자신의 그림에서 특정 대상이나 장면을 식별하는

* 클로드 모네, 차링 브리지, 1899. 모네는 인상적인 순간을 포착하는 것이 주제의 정확한 표
　현보다 느낌이나 인상을 전달하는 것에 더 진실에 가깝다고 믿었다. 인상파는 빛과 분위기의
　덧없는 효과를 표현하려 했다.

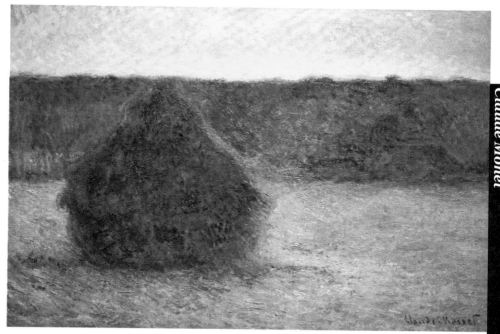

데 집중하지 말고, 대신 빛이 만들어낸 인상적인 상태와 분위기에 몰입하도록 요구했다. 그렇게 함으로써 세부 사항에 사로잡혀 있기보다는 그가 포착하려는 순간의 본질을 더 잘 이해할 수 있다고 생각했다. 추상 미술의 선구자 바실리 칸딘스키는 젊은 시절, 모스크바에서 열린 한 전시회에서 모네의 「건초더미」를 보고 처음에는 그것이 무엇인지조차 알아채지 못했다고 고백했다. 칸딘스키는 후에 모네의 「건초더미」가 전통적인 의미에서의 물체를 묘사하는 것이 아니라 색상과 빛에 의해 창조된 전체적인 인상을 묘사했음을 알아차렸다.

대상을 색의 패턴으로 보라

모네는 그림을 그릴 때 대상들에 대해 생각하지 말고 그것들을 파

* 클로드 모네, 건초더미, 1891

란 사각형이나 길다란 분홍색, 노란 띠와 같이 색의 패턴으로 볼 것을 조언했다. 이 말은 화가가 그리고자 하는 대상을 세부적으로 관찰하기보다 대상들을 색과 색의 관계로 관찰하고 포착하는 것의 중요성을 강조한 것이다. 모네는 물체를 개별적인 실체로 보는 대신 전체 그림에서 물체의 색상을 추상적인 모양이나 색의 조각들로 관찰할 것을 권고했다. 대상을 색상의 관계로 인식하고 하나의 작품 안에서 색들이 어떻게 상호 작용하는지를 관찰할 것을 강조한 것이다.

"여기 파란색 사각형이 있고, 여기 직사각형이 분홍색이고, 여기 노란색 줄무늬가 있다. 여러분 앞에 있는 장면이 여러분만의 순전한 인상을 줄 때까지, 여러분에게 보이는 대로 색과 모양을 칠하시오."

인상파의 시작을 알리는 모네의 초기 작품인 「센 강변에서」이다. 한 여인이 제방에 앉아 강가를 바라보고 있다. 이 그림에서 모네는 사물들을 개별적인 실체로 보는 대신, 전체적인 색상을 추상적인 모양이나 조각들로 관찰하라는 그의 주장을 충실하게 실천하고 있다. 모네는 대상들을 색 면이나 색 조각들로 포착하고 작품 안에서 그것들이 어떻게 상호 작용하는지를 표현하고 있다.

「투르빌 항구의 입구」도 비슷한 방식으로 색 면을 처리하였다. 그림에서 모네는 화면을 제방과 해변, 물, 하늘, 배 등으로 크게 구분하고 각각을 색 조각들을 화면에서 자연스럽게 연결하였다. 색 요소들에 집중함으로써, 모네는 빛과 색의 역동적인 상호작용을 포착하려고 노력했다. 모네는 하나의 장면 안에서 색상의 패턴과 관계에 집중함으로써 순간의 본질과 분위기를 환기하는 작품을 만들 수 있었다. 모네의 그림을 보면 모네는 어쩌면 저렇게 쉽고 편하게 풍경을 그렸

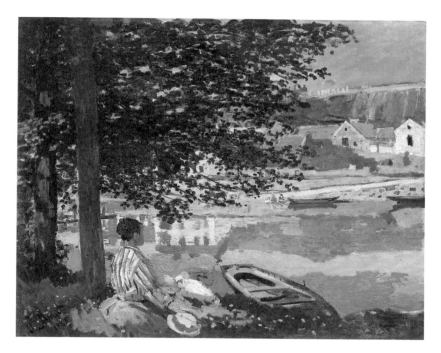

을까하고 늘 궁금했는데, 그는 자기 눈앞의 장면을 큰 색 면들과 색 조각들로 포착하고 그 관계를 표현했던 것이다.

모네의 그림에서 중요한 것은 빛의 상태와 그것이 만들어내는 효과이다. 언젠가 쿠르베가 왜 지금 색을 칠하지 않느냐고 묻자 모네는 "나는 (원하는) 햇빛을 기다린다"고 대답했다. 이 말은 빛이 만들어내는 색 면의 효과를 포착하려는 모네의 의도를 반영한다. 모네는 그의 그림에서 빛과 대기의 변화하는 특성을 포착하는 데 집중했다. 그는 자연광이 만들어 내는 색조의 변화가 장면의 본질을 전달하는 데 중요하다고 믿었다. 모네는 자연의 빛과 색을 정확하게 옮기기 위해 전념했다. 이러한 접근법 덕분에 그는 자연의 즉각적이고 유동적인 모습을 반영한 생동감 있고 역동적인 작품을 만들 수 있었다.

* 클로드 모네, 센 강변에서, 1868

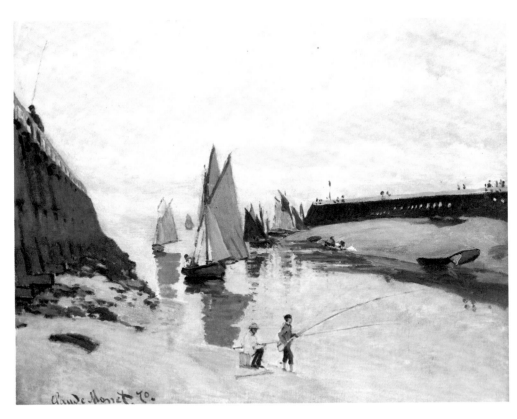

모네는 종종 하루 중 다른 시간과 다양한 기상 조건에서 동일한 주제로 연작들을 작업했다. 그가 그린 건초더미, 루앙 대성당, 수련 연작이 그것들이다. 모네는 자연의 가변성과 아름다움을 강조하면서 빛과 그림자가 어떻게 변화하는지를 탐구하였다. 모네는 색과 빛의 상호작용에 매료되었다. 그는 햇빛이 그리고자 하는 장면의 색과 분위기를 극적으로 바꿀 수 있다는 것을 이해했다. 햇빛을 기다리는 것은 그가 관찰한 정확한 색과 대조를 포착할 수 있게 해주었는데, 이것은 그의 그림에서 원하는 효과를 얻기 위해 필수적인 것이었다.

후에 모네는 순간을 포착하고 빛과 대기의 인상을 더 생생하게 전

* 클로드 모네, 투르빌 항구의 입구, 1870

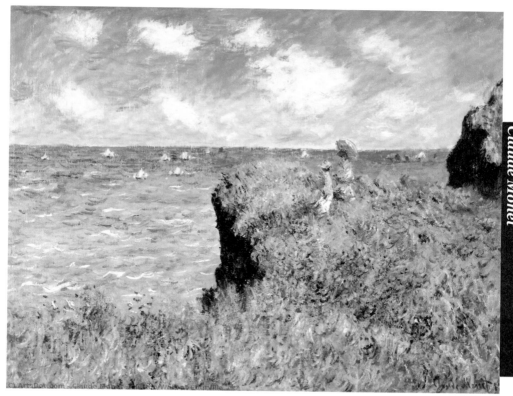

달하기 위해 빛을 색 점으로 표현하는 기술을 사용했는데, 필촉분할법
이다. 필촉분할법은 작은 획이나 색의 조각을 서로 인접하게 병치하여
표현하는 것을 말하는데, 필촉분할법은 보는 사람의 눈이 광학적으로
혼합할 수 있도록 했다. 모네는 팔레트에서 색상을 혼합하기보다 보는
사람의 눈에 의존하여 선명하고 빛나는 효과를 만들어냈다. 모네는 필
촉분할법을 사용하여 빛이 반짝이는 것 같은 효과를 불러일으켰다. 모
네의 스타일은 오랜 시간에 걸쳐 발전했고, 그의 후기 그림에서 그는
종종 형태를 훨씬 더 단순화하여 추상화를 향해 나아갔다.

* 클로드 모네, 푸르빌 절벽에서의 산책, 1882. 모네는 빛과 대기의 인상을 더 생생하게 전달
하기 위해 색 점을 찍어 표현하는 필촉분할법을 적용했다.

05. 폴 시냐크, 색을 광학적으로 혼합하라.

19세기 프랑스의 미술가 폴 시냐크(Paul Signac)는 예술은 자연의 단순한 묘사가 아니라 높은 수준의 질서를 창조하는 작업이라고 굳게 믿었다.

1884년, 시냐크는 작고 뚜렷한 원색의 색점으로 칠하는 쇠라의 신인상주의 미술을 수용했다. 분할주의라고 불리는 이 방법은 복잡한 형태와 장면들을 빛의 기본적인 요소들로 분해하여 그림 안에서 광도와 생동감을 만들도록 했다. 빛을 분해해 원색의 색점을 찍어 극도의 광도를 표현하고자 했던 시냐크는 Simplifier였다.

* 폴 시냐크(1863-1935)

건축학도에서 독학 화가로

 1863년, 프랑스 파리의 부유하고 교양있는 가정에서 태어난 폴 시냐크는 총명하고 책 읽기를 좋아하는 청년이었다. 어릴 적 시냐크는 예술의 중심지 몽마르트에서 살았는데, 몽마르트에서의 생활은 예술가로서의 그의 삶에 커다란 영향을 미쳤다. 화가가 되기 전, 시냐크는 에콜 데 보자르에서 건축을 공부했으나 10대 후반, 우연히 방문한 미술 전시회에서 모네의 작품을 보고 깊은 인상을 받아 화가가 되기로 결심했다. 화가 초기, 시냐크는 다양한 예술 양식과 기법을 탐구했고 그만의 작품 세계를 발전시켜 나갔다. 당시 시냐크는 야외에서 빛과 색의 순간적인 효과를 포착하는 인상주의 미술의 영향을 받았고 느슨한 붓놀림과 활기찬 색들을 사용하여 파리와 파리 근교의 풍경을 주로 그렸다. 화가 초기 시냐크가 따르고자 한 대표적인 모델은

* 폴 시냐크, 게네빌리어로 가는 길, 1883

모네의 인상주의였다. 시냐크는 독학으로 그림을 배워나가며 인상주의를 연구했지만 그림에 큰 진전이 없었다. 시냐크는 빛과 색채, 구성에 대한 모네의 접근 방식에 특히 관심이 많았다. 그는 인상파의 밝은 색채와 붓질을 통해 현장의 분

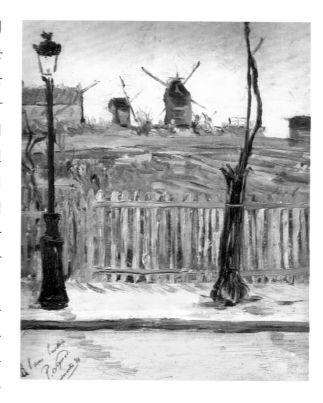

위기와 감정을 전달하는 방법뿐만 아니라 빛과 분위기의 효과를 담아내는 모네의 방법에 대해 알고자 했으나 쉽지 않았다. 답답했던 시냐크는 모네에게 편지를 보냈다. 그는 편지에서 "지난 2년 동안 당신의 작품을 모델로 그림을 그려왔지만 그림에 큰 진전이 없었다. 내가 길을 잘못 들었을까봐 크게 걱정이 되니 혹시 나에게 그림을 지도해줄 수 있느냐"며 정중하게 요청했다. 그러나 그는 모네의 답변을 듣지 못했다. 당시 모네는 경제적으로 극심한 어려움에 있었던 관계로 그의 간청에 대답할 수 없었던 것이다.

* 폴 시냐크, 몽마르트의 방앗간, 1884

시냐크는 이에 굴하지 않고 자기만의 예술 스타일과 기법을 탐구해나갔다. 처음 시냐크는 인상주의의 느슨한 붓놀림과 활기찬 색상을 통해 순간적인 빛과 분위기를 포착하는 것을 강조했지만 조르주 쇠라의 새로운 방법을 알게 되면서 순수한 인상주의에서 벗어나기 시작했다.

인상주의에서 신인상주의로

1884년, 시냐크는 쇠라를 만나면서 그의 예술에 중대한 전환점을 맞았다. 둘의 만남은 신인상주의의 발전을 이끌 협력적이고 영향력 있는 관계의 시작을 알리는 사건이었다. 당시 쇠라는 색과 광학에 대한 과학적 연구로 미술계의 주목을 받고 있었다. 1884년, 쇠라는 그의 기념비적인 그림 「그랑 자트 섬의 일요일 오후」를 작업하고 있었는데, 이 그림은 점묘법(또는 분할주의)이라고 불리는 그의 혁신적

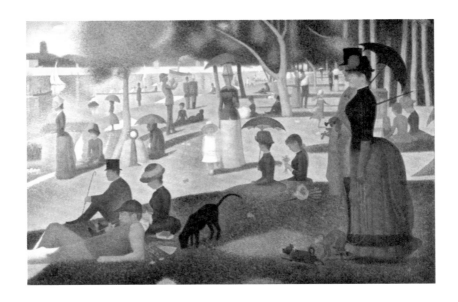

* 조르주 쇠라, 그랑 자트 섬의 일요일 오후, 1884-86

인 기법을 보여
주었다. 쇠라와
시냐크는 서로
의 작품에 대해
존경을 나눴고,
긴밀한 예술적
협력 관계를 형
성했다. 과학적
방법에 관심이
컸던 둘은 광학
적 인식과 색
이론의 원리에
기초하여, 캔버
스에 색을 적용
하는 체계적이

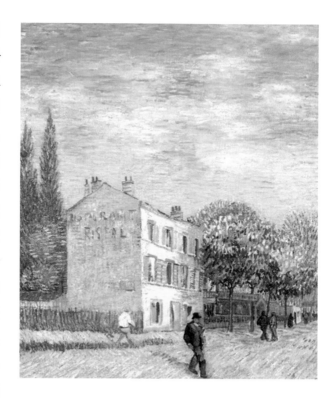

고 과학적인 방법을 개발해나가기 시작했다. 신인상주의는 이미지를 만들기 위해 작고 뚜렷한 색 점들을 적용하는 기술인 점묘법(분할주의)을 사용하는 것이 특징이었다. 분할주의는 팔레트에서가 아닌 보는 사람의 눈에서 색이 섞이는 광학 혼합의 원리에 기초했다. 쇠라와 시냐크는 분할주의 방법이 멀리서 보았을 때 색이 광학적으로 섞이도록 함으로써 그들의 그림에 더 광도와 생동감을 만들어 낼 것이라고 믿었다. 쇠라가 이론적이고 기술적인 토대를 제공했지만, 신인상주의의 분할주의기법을 대중화하고 발전시키는 데 기여한 사람은 시냐크였다. 시냐크는 신인상주의 미술의 방법과 이론에 대해 여러 글

* 반 고흐, 아르니에의 레스토랑, 1887. 파리시절, 고흐는 시냐크의 영향으로 한동안 신인상
 주의의 분할주의 기법을 시도했다.

을 써서 사람들에게 그들의 생각을 전파하였다. 시냐크는 체계적인 색채의 적용과 세심한 붓질을 통해 예술에 높은 수준의 구조와 질서를 도입하려고 노력했다. 시냐크는 작품 제작 이외에도 신인상주의의 원리를 많은 사람들에게 홍보하는데 적극적이었다. 그의 열정에 인상주의 미술의 대부 카미유 피사로도 한동안 신인상주의 미술로 전향했을 정도였다. 시냐크는 예술계와 일반 대중 사이에서 신인상주의를 옹호하는 데 전력을 다했다. 1887년, 고흐가 파리에 머무르던 시절, 시냐크는 고흐에게도 신인상주의의 분할주의를 소개하여 고흐는 한동안 분할주의 기법으로 인물과 풍경화를 제작했다. 그러나 성격상 침착하게 색 점을 찍어 표현하는 분할주의는 고흐에게는 맞지 않았다. 후에 고흐는 색 점을 길게 늘려 자신의 심리적 상태를 강하게 표현하는 고흐의 트레이드 마크를 만들어냈다.

예술은 자연의 단순한 묘사보다 높은 수준의 질서를 창조하는 작업이다

19세기 후반, 인상파는 태양 빛에 따라 미묘하게 변화하는 색채를 그려내려 했다. 인상파가 빛나는 빛을 그리고자 했던 이유는 세상 만물은 빛에 의해 그 형태가 드러나고 빛의 강약에 따라 느낌과 형태가 달라진다고 믿었기 때문이다. 그런데 인상파의 그림은 생각만큼 밝게 빛나지가 않았다. 인상파 화가들은 물감으로 빛나는 그림을 그리려 했는데, 색을 혼색하다 보니 색이 탁해져 버린 것이다. 섞이면 섞일수록 혼탁해지는 색의 성질 때문이었다. 색은 섞이면 섞일수록 탁해지는(감산 혼합) 반면 빛은 섞일수록 밝아진다(가산 혼합). 인상파의 문제점을 파악한 조르주 쇠라는 샤를 앙리의 광학 이론을 체계적으

로 적용하여 색을 혼합하지 않고 순색의 작은 색 점들로 점으로 찍어 칠하는 분할주의 기법으로 과학적 미술의 새로운 장을 열었다. 물감을 색 점으로 분할하여 칠하니 색이 서로 섞이지 않고 결과적으로 밝은 그림이 되었는데, 이러한 그림은 색 점을 찍어 그렸다 하여 분할주의(점묘주의), 또 새로운 인상파라하여 신인상주의라고도 부른다.

그림에 대한 쇠라의 접근 방식은 매우 체계적이었다. 그는 예술이 과학적 원리에 기초해야 한다고 믿었다. 그는 색과 광학의 법칙에 뿌리를 둔 새롭고 보다 객관적인 예술 형식을 창조하고자 했다. 쇠라는 서로 다른 색상이 상호작용하여 새로운 음영과 색조를 만드는 방식을 고려하여 각 색상 점의 배치를 신중하게 계산했다. 쇠라는 "어떤 사람들은 내 그림에서 시를 본다고 하지만 나는 과학만 본다"고 말했다. 그는 예술이 주관적인 감정이나 느낌이 아닌 객관적이고 과학적인 원리에 기초해야 한다는 그의 믿음을 표현했다. 그는 자신의 그림은 신중한 과학적 계산과 실험의 결과이며 그림에 대한 과학적 접근의 산물이라고 주장했다. 쇠라와 마찬가지로 미술이 과학의 산물이어야 한다고 굳게 믿었던 시냐크는 미술을 과학의 반열에 올려놓고자 하였다. 이를 위해 그는 미술을 시스템적으로 운영되는 과학으로 만들고자 하였다. 시냐크는 순색의 작은 색 점들을 찍어 칠하는 분할주의 원리를 적용하여 색이 탁해지는 인상파의 문제점을 극복하고자 했다. 그의 방법은 그림의 더 큰 광도와 생동감을 달성하는 것을 목표로 했다. 시냐크는 분할주의의 원리를 적용하여 조화와 광도를 만들기 위해 색을 신중하게 선택하고 병치시켰다. 시냐크는 팔레트에서 색상을 혼합하는 대신 순수한 색상을 캔버스에 직접 적용하여 보는 사람의 눈이 광학적으로 혼합할 수 있도록 했다. 시냐크는 예술은

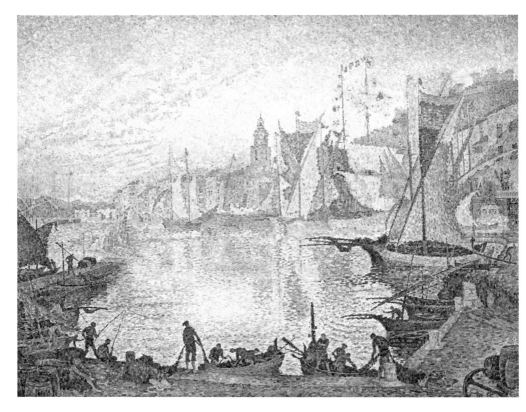

높은 수준의 질서를 창조하는 작업이라고 굳게 믿었다.

색을 분할하고 광학적으로 혼합하라

신인상주의는 색과 색이 서로 상호작용하는 방법에 대한 과학적인 이해에 기초했다. 일정한 크기의 색 점으로 찍어 그리는 신인상주의의 점묘기법은 매우 과학적이었다. 시냐크는 서로 옆에 놓였을 때 색이 어떻게 다르게 나타나는지를 설명하는 동시대비의 생각을 탐구했던 화학자 외젠 쉐브렐에게 영향을 받았다. 시냐크의 점묘기법은 캔버스에 색 점들을 정확하게 배치하는데, 점묘법은 수학적인 배열과 음악의 요소를 지니고 있었다. 시냐크는 인간의 눈이 어떻게 색을 인

* 폴 시냐크, 성 트로페 항구, 1901

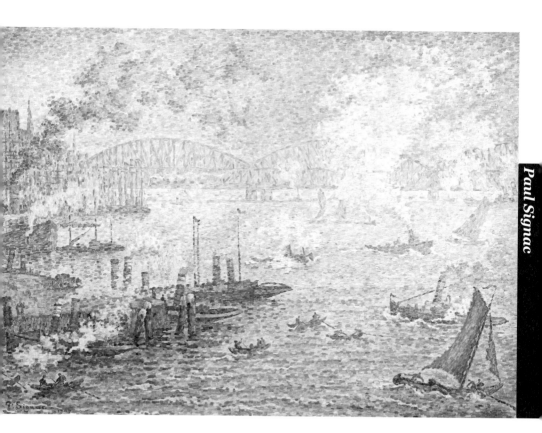

지하고 어떻게 색이 각각의 구성요소로 분해될 수 있는지에 관심이 많았다. 시냐크는 자신의 팔레트를 네 가지 기본색과 그 중간 색조로 제한했다. 그는 색의 광도와 조화가 보장되도록 색들을 팔레트에서 직접 혼합하지 않고 색 점을 찍어 칠해 보는 사람의 눈에서 혼합하도록 했다. 제한된 기본색과 중간색을 색 점으로 찍어 표현한 관계로 시냐크의 분할주의 그림은 외견상 단순해 보인다. 그러나 점묘법의 사용은 멀리서 보았을 때 더 큰 광도와 색의 광학적 혼합을 만드는 것을 목표로 했기에 풍부한 색상을 표현할 수 있었다. 색 점들의 체계적인 사용으로 시냐크는 수학이나 음계같이 색의 배치를 신중하게 조절하고 그림의 전체적인 질서와 균형 감각을 성취하도록 했다. 신인

* 폴 시냐크, 로테르담 항구, 1907

상주의 미술은 예술과 과학 사이의 차이를 메우려고 노력했던 19세기 후반의 더 넓은 지적이고 예술적인 운동의 일부였다. 시냐크는 작업에 수학적이고 과학적인 원칙들을 통합함으로써, 그림의 지적이고 과학적인 측면들을 높이는 것을 목표로 했다.

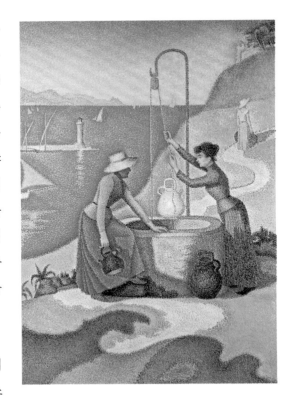

시냐크의 「우물가의 여인들」이다. 프랑스 시골에서 흔히 볼 수 있는 장면으로 프로방스의 한 우물에서 여인들이 물을 길어 올리고 있다. 그림자 부분을 보라. 시냐크는 색을 혼색하지 않고 분할주의 방식을 통해 원하는 색채를 만들어내고 있다. 이 작품은 신인상주의의 광학과 색상에 대한 현대 이론을 적용한 작품으로 시냐크가 말하는 수학적 요소와 음악적 요소를 보여주고 있다. 신인상주주의 미술은 수학적일 수밖에 없었다. 빛을 분석하면 수학적인 배율로 이루어지기 때문이다.

쇠라와 시냐크는 순색의 작은 색 점들을 나란히 칠하는 점묘기법

* 폴 시냐크, 우물가의 여인들, 1892

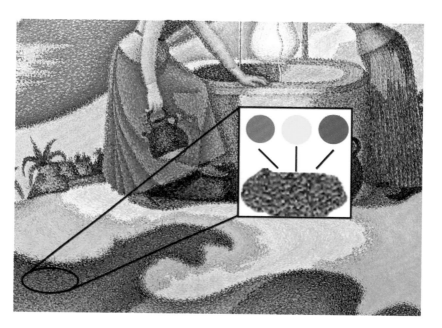

으로 인상파의 문제점을 극복하고 과학적 인상파의 새로운 장을 열었다. 물감을 색 점으로 분할하여 칠하니 색이 서로 섞이지 않고 결과적으로 밝은 그림이 되었다. 쇠라와 시냐크가 발전시킨 분할주의의 원리는 단순하지만 그 영향은 결코 단순하지 않았다. 신인상주의의 색채 이론과 광학적 혼합에 대한 체계적인 접근은 이후의 예술 운동에 지대한 영향을 미쳤다. 마티스, 칸딘스키, 앙드레 드랭 등 많은 예술가들은 순수하고 혼합되지 않은 색의 사용을 통해 표현주의를 만들어냈고, 나아가 형태와 색채를 분리시켜 순수미술/추상미술로 나아가는 길을 열었다. 분할주의는 입체파와 함께 미래주의, 절대 미래주의, 그리고 추상미술에 결정적인 영향을 미쳤다. 색과 형태의 정신적이고 감정적인 특징들을 탐구했던 칸딘스키와 같은 예술가들은 추상화를 향한 그들의 전환에서 분할주의 접근법에 의해 영향을 받

* 폴 시냐크, 우물가의 여인들(부분), 1892. ⓒWikipedia

았다. 쇠라와 시냐크의 신인상주의 미술의 색채 이론과 광학적 혼합, 그리고 예술과 과학의 관계에 대한 그것의 강조는 근현대 예술의 발전에 지속적인 영향을 주었다.

* 앙드레 드랭, 레스타크의 부두, 1906. 마티스와 드랭은 색채와 형태를 분리시켰고 신인상주의의 색 점을 늘려 칠했다. 형태와 색채의 분리는 순수미술의 가능성을 불러왔고, 칸딘스키는 이를 바탕으로 추상미술을 만들어냈다.

06. 가쓰시카 호쿠사이, 불필요한 요소들을 제거하라.

일본 에도시대의 판화가 가쓰시카 호쿠사이(Katsushika Hokusai)는 그림에 불필요한 요소들을 제거하고 단순화된 형태와 굵은 윤곽, 생생한 색 면을 바탕으로 모던한 우키요에 작품을 제작했다. 단순하면서도 유려한 선과 선명한 색 면으로 우키요에를 예술적 경지로 이끈 판화가 호쿠사이는 Simplifier였다.

* 가쓰시카 호쿠사이(1760-1849)

서점 견습생에서 그림에 미친 노인으로

그림에 미친 노인이라 불리는 가쓰시카 호쿠사이는 1760년경 일본 에도에서 태어났다. 쇼군의 거울을 제작하는 장인 집안에서 태어난 호쿠사이는 10대 초반 화집을 빌려주는 서점에서 견습생으로 일하기 시작했다. 14세 때에는 유명한 우키요에 예술가인 슌쇼의 작업실에 들어가 도제로 일하며 전통적인 일본의 목판 인쇄술을 공부했다. 초기 호쿠사이는 다른 우키요에 작가들과 마찬가지로 가부키 배우, 기녀 같은 전통적인 소재를 바탕으로 작업을 했다. 호쿠사이는 항상 현재에 만족하지 않았고 늘 새로운 방식을 실험했는데, 그는 다양한 소재와 구성을 실험하면서, 점차적으로 그만의 독특한 양식을 발전시켜 나갔다. 호쿠사이는 자연과 일상의 본질을 포착하는 능력으로 유명했다. 후지산을 주제로 한 그의 유명한 시리즈 외에도 신화, 민속, 그리고 역사적인 사건들을 포함한 다양한 주제들을 다루면서 수많은 판화들과 삽화들을 제작했다.

* 히시카와 모노부, 초기 목판화, 1680년대

18세기 말, 호쿠사이는 유럽의 동판화를 접하고 서양 스타일을 포함한 새로운 예술적 스타일을 탐구하기 시작했다. 호쿠사이는 기녀와 카부키 배우를 중심으로 표현하던 전통적인 우키요에의 작품 소재에서 벗어나 도시의 풍경과 일상생활의 묘사로 범위를 넓혀나갔다. 이런 예술적 전환은 호쿠사이 개인 뿐 아니라 우키요에의 발전에 하나의 전환점이 되었다. 호쿠사이는 예술적인 탁월함과 실험에 대한 끊임없는 추구로 유명했다. 그런 그에게 붙여진 별명이 그림에 미친 노인이었다. 그림에 미친 노인이라는 별명은 새로운 예술을 창조하기 위한 그의 평생의 헌신과 예술적인 우수성에 대한 그의 탐구정신에 대한 존경의 표현이었다. 그는 생애 내내 재정적인 어려움과 개인적인 비극을 포함하여, 수많은 도전과 좌절에 직면했음에도 불구하고, 예술계에 지속적인 영향을 남긴 위대한 작품을 계속하여 제작했다. 호쿠사이의 작품은 19세기 일본예술에 대한 서양의 인식을 형

* 가쓰시카 호쿠사이, 어부 부인의 꿈, 에도시대

성하는데 중요한 역할을 했고 동서양의 예술과 문화에 지속적인 영향을 미쳤다. 인상파를 비롯한 서양 모던 아트와 현대미술에 미친 후쿠사이의 영향은 실로 대단한 것이었다. 그런 이유로 2000년 라이프지는 그를 지난 천 년간의 세계사를 만든 100인의 인물 중 하나로 선정하였다.

우키요에의 새로운 경지를 개척하다

우키요에는 일본 에도시대(1603-1867)에 유행한 서민 생활을 표현한 풍속화이다. 우키요에는 기녀, 광대 등 서민들의 삶과 생활을 묘사한 다색 목판화로 에도시대의 무사, 부자, 상인, 일반 대중 등을 배경으로 한 활발한 사회 풍속과 인간 묘사 등을 주제로 삼아 그렸다.

우키요에는 메이지시대에 들어서면서 사진과 제판, 기계인쇄 등의 유입으로 쇠퇴하였으나, 19세기 유럽에 소개되어 진보적 미술가들에

* 가쓰시카 호쿠사이, 료코쿠 교에서의 불꽃놀이, 에도시대

게 애호되었다.

우키요에의 발전에 일대 혁신을 가져온 호쿠사이의 작품은 다양성과 혁신이 그 특징이었다. 그는 풍경, 동식물, 일상 생활의 장면을 포함하여 다양한 스타일과 주제로 실험했다. 그는 특히 자연 현상과 평범한 사람들의 삶을 묘사하는 것에 관심이 있었는데, 이것은 가부키 배우와 기녀에 초점을 맞춘 그의 동시대의 많은 작가들과 그를 구별시켰다.

호쿠사이는 만족할 줄 모르는 호기심과 예술적 표현에 대한 지칠줄 모르는 추구로 유명했는데, 세상에 대한 그의 호기심과 탐구 정신은 그의 긴 경력 동안 새로운 기술, 스타일, 그리고 주제를 끊임없이 실험하도록 이끌었다. 어릴 적부터 작업을 해온 호쿠사이는 노년까지도 계속해서 창작을 계속했고, 다양한 주제와 스타일을 아우르는 방대한 작품을 제작했다. 호쿠사이는 그의 기술을 향상시키기 위해 끊임없이 노력하고 관객들에게 영감을 주고 마음을 사로잡을 작품을 만들기 위해 노력하면서 전통적인 예술의 경계를 허물고자 노력했다.

호쿠사이는 대표작 「가나가와의 큰 파도」를 포함한 시리즈 「후지산 36경」으로 가장 잘 알려져 있다. 호쿠사이의 작품은 대담한 구성, 생생한 색감, 세심한 디테일 등이 특징이다. 구성과 기법에 대한 그의 혁신적인 접근법은 일본과 해외의 수많은 예술가들에게 영감을 주었고, 그의 상징적인 이미지들은 일본 미술사에서 가장 인정받고 유명한 작품으로 남아 있다. 호쿠사이의 우키요에 판화는 생생하고 대담한 색상 사용으로 유명했으며, 종종 틀에 얽매이지 않고 표현력이 풍부한 색상 조합을 사용했다.

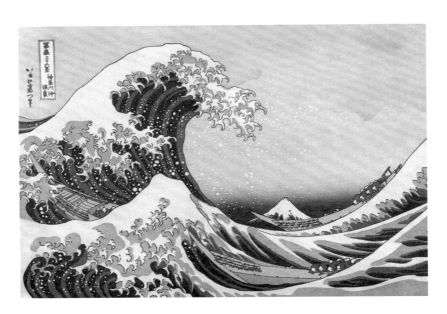

　호쿠사이의 우키요에는 서양에 전달되어 서양 모던 아트의 전개에 커다란 영향을 끼쳤다. 19세기 우키요에를 접한 인상파 화가들은 색과 빛의 새로운 가능성을 탐구했다. 모네와 고흐, 고갱 등은 즉각적으로 우키요에 미술의 중요성을 알아채고 우키요에의 특성을 작품에 수용했다. 우키요에는 분명하고 유려한 선과 질감이 있는 독특하고 신중한 붓질이 특징이다. 활기차고 표현력이 풍부한 붓질은 주제의 즉각성과 자발성을 포착하고자 했던 인상파 화가들에게 반향을 불러일으켰다. 우키요에와의 만남은 서양미술의 지평을 넓히고 전통적인 서양 미술의 경계를 넓히는 데 중요한 역할을 했다. 우키요에는 인상주의, 후기 인상주의, 상징주의 등 20세기 서양 모던아트의 전개에 커다란 영향을 주었다. 호쿠사이의 영향은 그의 시대를 넘어 확장되었고 오늘날에도 계속해서 이어지고 있다.

* 가쓰시카 호쿠사이, 가나가와의 큰 파도, 에도시대

불필요한 요소들을 제거하라

호쿠사이는 작품에서 복잡한 세부사항들을 축소하고, 대담하고 단순한 형태를 선택했다. 불필요한 세부사항들을 제거함으로써, 그의 작품에서 명확성과 즉각적인 감각을 만들면서, 관람객들이 본질적인 요소들에 집중할 수 있도록 배려했다. "예술은 불필요한 것을 제거하는 것이다"라는 그의 주장은 20세기 미술의 아이콘 파블로 피카소의 작품 제작 태도 및 접근 방식과 매우 유사하다. 피카소는 예술이란 본질적인 형태를 추출하고 최소한의 표현 수단을 통해서 대상의 핵심을 포착하고 표현하는 것이라고 주장했다. 작품에서 불필요한 것들을 제거한다는 원칙은 그의 생애 내내 일관하였다. 피카소만이 아니었다. 고흐, 고갱, 세잔, 로댕, 마티스, 브랑쿠시, 몬드리안 등 유니크한 예술세계를 구축한 작가들은 하나같이 작품에서 불필요한 요소들을 제거하고 단순화를 시도했다.

* 가쓰시카 호쿠사이, 붉은 후지산, 에도시대

　호쿠사이는 단순하고 유려한 선을 바탕으로 작업하는 선 작업의 대가였다. 그는 작품에 견고함과 존재감을 주면서, 인물, 풍경 등을 묘사하기 위해 강하고 자신감 있는 선들을 사용했다. 그리고 그는 시각적인 흥미를 주기 위해 평면적인 색 면을 자주 사용했는데, 대담하고 평면적인 그의 색상 사용은 명확한 그래픽 효과를 얻었다. 모네, 고흐, 고갱, 보나르, 마티스 등을 매료시킨 우키요에의 매력이 바로 유려한 선과 강렬한 색 면을 바탕으로 한 단순한 표현이었다. 고흐는 유려한 선과 강렬한 색 면을 위주로 된 일본 목판화의 분위기를 따라 그렸고 마티스와 고갱, 나비파 화가들도 그랬다. 우키요에는 서양의 화가들에게 원근법이나 명암법이 없이도 혁신적인 그림이 될 수 있다는 것을 알려 주었다.

　호쿠사이는 균형과 조화를 창조하기 위해 배경 공간을 적극적으로

* 가쓰시카 호쿠사이, 셋슈의 텐마교, 에도시대

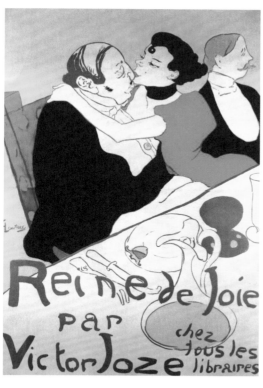

이용했는데, 그는 화면을 비워두거나 최소한으로 장식함으로써, 그는 관객의 눈이 쉬도록 했고 전체적인 디자인의 단순함을 감상하도록 했다. 호쿠사이는 경제적인 선을 사용하여 많은 정보를 전달하는데 능숙했다. 그는 선을 경제적으로 사용하면서도 움직임과 깊이를 전달하였고 역동적이고 매력적인 구성을 만들었다. 전반적으로, 작품을 단순화하는 호쿠사이의 능력은 구성, 형식, 그리고 시각적 스토리텔링에 대한 그의 숙달된 실력을 보여준다. 불필요한 세부 사항을 버리고 주제의 본질에 집중함으로써, 그는 시대를 초월한 단순함과 아름다움으로 보는 사람들을 사로잡는 예술 작품을 창조했다. 호쿠사이는 종종 상징적 이미지와 모티프를 그의 작품에 포함시켜 복잡한 생각과 감정을 단순화된 형태로 전달할 수 있도록 했다. 그는 인식 가능한 상징과 시각적 은유를 사용함으로써 보편적인 주제와 메시지를 사람들에게 전달할 수 있었다. 호쿠사이의 대담하고 그래픽적인 스타일과 단순화된 형태의 사용은 오늘날까지 많은 예술

* 투르주 로트레크, 기쁨의 여왕 포스터, 1892

가들에게 영감을 주고 있다.

내가 그린 각각의 점과 선들은 스스로 살아갈 것이다

호쿠사이는 70세가 넘어 사물의 본질에 대해 알게 되었고, 90세가 될 때 진정으로 사물의 신비를 꿰뚫어 보게 될 것이라고 말했다. 아쉽게 90세까지 살진 못했지만(호쿠사이는 89세까지 살았다) 그가 90세까지 살았다면 그의 말대로 사물의 신비를 꿰뚫어 보고 진정한 예술가가 되었을까?

"나는 여섯 살 때부터 그림을 그렸다. 내가 65세 이전에 만든 것은 셀 가치가 없다. 73세 때 나는 동물, 식물, 나무, 새, 물고기, 곤충의 진정한 구성을 이해하기 시작했다. 90세에 나는 세상의 비밀에 들어갈 것이다. 그리고 110세에는 내가 그린 모든 점, 모든 선들은 살아 있을 것이다."

호쿠사이는 한술 더 떠 자기가 110세까지 살게 된다면 진정한 예술가, 예술가로서 신의 경지에 이를 수 있음을 꿈꾸었다. 일반적으로 많은 예술가들의 경우 나이가 들면 더 좋은 작품을 만드는 것이 아니라 매너리즘에 빠지거나, 감각이 떨어져 더 안 좋아지는 경우가 대부분이다. 또 육체적인 질병으로 인해 작품 활동 자체가 불가능한 경우가 대부분이다. 그런데 호쿠사이는 자신이 계속해서 좋은 그림을 그릴 수 있을 것이라는 자신감은 어디서 나온 것일까? 그의 희망대로 110세까지 살았다면 그가 화성(畫聖)의 경지에 이르렀을지, 못 이르렀을지는 알 수 없지만, 그의 유작들로 살펴볼 때 호쿠사이는 대단한

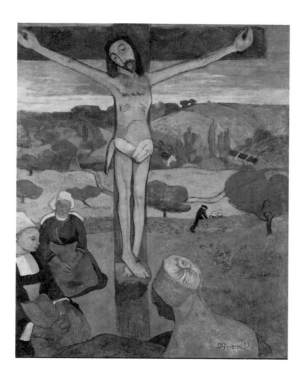

작가였다.

그는 백 열 살이 되면, 그가 그린 각각의 점과 선은 각자의 삶을 갖게 될 것이다고 주장했는데, 20세기 현대미술이 형태와 색채로 분리되고 점, 선, 면으로 분리되어 추상미술로 태어난 것을 보면 일견 그의 말이 선견지명이 있다는 생각이 든다.

호쿠사이는 추상 화가는 아니었지만, 그의 기법과 양식적 특성은 고갱을 비롯한 예술가들이 탐구하고 확장한 서양미술의 추상적 경향의 발전에 기여했다. 호쿠사이의 작품들은 사실적인 묘사보다는 주제의 본질에 초점을 맞추어 단순화되고 양식화된 형식들을 특징으로 했다. 이러한 접근은 자연주의로부터 벗어나 현실과 관념의 종합을 시도했던 고갱에게 영향을 미쳤다.

1888년, 고갱은 종합주의 미술을 시도하며 자신의 그림을 페루에서 온 일본 야만인의 철저한 일본화라고 평가했다. 고갱은 주제의 본질을 전달하기 위해 대담하고 평평한 색 면과 단순화된 형태를 채택했

* 폴 고갱, 노란 그리스도, 1888

다. 고갱은 우키요에를 통해 배운 분명한 윤곽선과 강렬하고 비자연
주의적인 색채를 사용했는데, 이것이 그의 스타일의 특징이 되었다.

　호쿠사이의 접근 방식은 서양 예술가들이 세부적인 것을 묘사하는
사실주의보다는 형태와 색상에 초점을 맞춰 작업을 단순화하고 양식
화하도록 장려했다. 호쿠사이의 단순화된 형태, 표현적인 선, 그리고

* 앙리 마티스, 콜리우르의 풍경, 1907

대담한 색상에 영향을 받은 고갱은 추상적이고 상징적인 미술을 시도하였다. 고갱은 미래의 미술은 상징적이며 추상미술로 나아갈 것임을 예견했다. 그는 눈앞의 자연은 기계같이 복제하지 말고 그 앞에서 눈을 감고 꿈 꿀 것을 권고했다.

호쿠사이의 유산은 동서양의 문화적 맥락을 넘어 모던아트의 탄생과 20세기 초 추상 미술의 출현을 위한 기초를 놓는데 도움을 주었다.

07. 오귀스트 로댕, 단순할수록 더 완전해진다.

19세기 프랑스 조각가 오귀스트 로댕(Auguste Rodin)은 고전 조각의 엄격한 규칙과 관습을 타파하고 표현 중심의 모던 조각의 문을 열었다. 로댕은 조각은 정적인 덩어리를 만드는 작업이 아니라 감정과 움직임을 전달하는 동적인 형태를 창조하는 작업이라고 믿었다.

순간과 감정, 동적인 움직임을 표현하기 위해 대상의 본질을 단순하게 포착했던 로댕은 Simplifier였다.

* 오귀스트 로댕(1840-1917)

장식업자의 조수에서 신의 손을 가진 조각가로

모던 조각의 선구자 로댕은 1840년 프랑스 파리에서 태어났다. 후에 신의 손을 지닌 조각가라는 별명을 얻었지만 능력 있는 조각가로서 인정받기까지는 아주 오랜 시간이 걸렸고 쉽지 않은 삶을 살았다.

로댕은 어린 시절부터 그림을 잘 그렸고 예술가가 되기를 원했다. 어린 로댕은 미술가가 되기 위해 기초 예술기관인 프티트 에콜에 입학했는데, 주변에서 그는 금새 뛰어난 조각 실력을 인정받았다. 이제 작가로서의 무난한 삶을 위해서 에콜 데 보자르에 입학하고 살롱에서 입상만 하면 되었다. 그런데 에콜 데 보자르의 문은 그에게 평생 열리지 않았다. 로댕은 연속해서 세 번이나 에콜 데 보자르 시험에 낙방했다. 주위의 친구들과 로댕 자신조차도 이해할 수가 없는 일이었다. 그렇게 조각 실력이 뛰어난 로댕이 왜 에콜 데 보자르에 세 번이나 낙방한다는 말인가! 보자르의 실패는 그의 실력 때문이 아니라 입시에 대한 정보 부족 때문이었다.

당시 에콜 데 보자르의 교수진은 형식에 집중하는 신고전주의 미술의 추종자들로 이루어져 로댕의 표현적인 작업은 수용할 수가 없었던 것이다. 살롱의 문도 그에게는 열리지 않았다. 초기의 대표작 「코가 일그러진 사람」은 아카데미의 기준에 어울리지 않는다는 이유로 거절되었고, 「청동시대」는 인체 실물을 캐스팅했다는 의심을 받아 살롱에 입상하지 못했다.

연속된 보자르 낙방과 살롱에서의 낙선으로 로댕은 수완 좋은 사업자의 이름 없는 보조 조각가로 생활을 이어나갈 수밖에 없었다. 그러나 한편으로 에콜 데 보자르의 낙방은 그에게 생명력 없는 아카데미 미술에 물들지 않는 기회가 되었고, 보조 조각가로서의 오랜 현

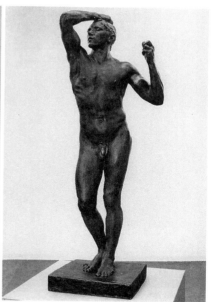

장 경험은 현장에서 필요한 조각 작업의 모든 과정을 몸소 경험할 수 있는 귀중한 기회가 되었다. 로댕은 거의 20년 동안 명예도 얻지 못했고, 제대로 된 수입도 없이 힘든 삶을 살아야 했다. 그러나 이 기간 동안 그는 항상 뭔가를 배우려 노력했고 현장의 기술자들로부터 조각 작업에 필요한 모든 기술을 습득했다. 그리고 항상 책 읽기를 멈추지 않았다. 오랜 시간 동안의 고통과 경험, 그리고 자신의 발전을 위한 끊임없는 노력이 그를 신의 손을 지닌 조각가로 만들었다.

물리적인 조각에서 심리적인 조각으로

로댕이 활동하던 19세기 후반, 미술계를 주도하던 아카데미 미술은 외형의 모방에 집중하느라 살아 있는 모델이 지닌 심리적인 특성을 제대로 반영하지 못했다. 그런 이유로 아카데미 조각은 리얼하

* 오귀스트 로댕, 코가 찌그러진 사람, 1863-4. ⓒWikipedia
** 오귀스트 로댕, 청동시대, 1876. ⓒWikipedia

긴 하나 차갑고 생명감이 결여되어 있었다. 로댕은 아카데미의 전통적인 조각 양식에서 벗어나 혁신적인 방향에서 조각에 접근하고자 했다. 로댕은 인간의 살아 있는 몸에 초점을 맞추었고, 그는 조각을 통해 강렬한 감정과 심리적인 뉘앙스를 전달하고자 했다. 로댕은 인간의 생명력을 포착하고 원초적인 감정을 표현하는

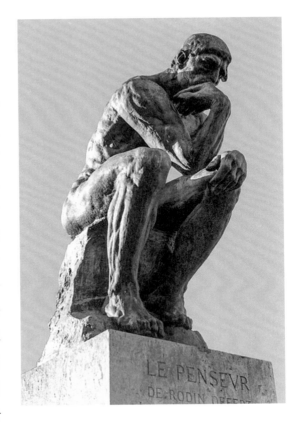

것을 우선시했으며, 사랑과 열정 같은 주제에 초점을 맞추었다.

한편 로댕의 조각은 움직임과 에너지 감각을 강조하면서 표현적이고 역동적인 구성으로 특징지어지는데, 그의 대표작 「생각하는 사람」은 육체적으로 힘 있는 인물의 표현일 뿐만 아니라 사색적이고 지적인 표현이기도 하다. 그는 단순한 신체적인 표현을 넘어 인간 정신의 내면세계를 깊이 파고들었다.

로댕의 접근은 전통적인 조각의 이상화되고 경직된 관습에서 벗어나고자 하는 것으로 그는 주체들의 생명력과 정서적 깊이를 포착하

* 오귀스트 로댕, 생각하는 사람, 1863-4. ⓒWikipedia

고자 했다. 이러한 그의 조각들의 심리적 측면에 대한 강조는 표면을 넘어 내면적 삶과 정서를 탐구하는 예술가로서 그를 동시대의 다른 조각가들과 구별해 주었다. 인간 심리에 대한 로댕의 탐구는 역동적인 몸짓과 얼굴 표정을 통해 광범위한 감정을 전달하는 표현으로 나타났다. 그의 형상들은 종종 자기 성찰과 열정, 그리고 다른 복잡한 감정 상태들을 나타냈다. 그의 조각들의 미묘한 부분들은 인간의 상태와 내면적 자아의 복잡성에 대한 더 깊은 이해를 말해준다. 그는 인간 형상의 순수한 물리적 외관을 초월함으로써 주체들의 심리적, 정서적 측면을 파고들어 예술적 표현의 경계를 허물었고, 후대의 조각가들이 인간 경험의 깊이를 탐구할 수 있는 길을 열었다.

로댕은 심리적인 조각을 표현하기 위해 빛의 효과를 적극적으로 사용했는데, 인간 감정을 강조하기 위해 표면의 질감을 선택적으로

* 오귀스트 로댕, 아름다웠던 투구 제조공의 아내, 1889-90. ⓒWikipedia

사용했다. 로댕의 조각에서 질감과 표면의 세부 사항은 움직임을 전달하는 데 중요한 역할을 했다.

로댕은 자신의 조각에 생명력을 불어넣기 위해 빛과 그림자를 이용하는 것에 능숙했다. 로댕은 역동적인 포즈나 움직임을 바탕으로 하는 복잡한 구성의 조각품을 만들었다. 로댕의 조각들은 매끄럽고 광택이 나는 부분들과 함께 거칠고 고르지 않은 부분들을 가진 질감이 있는 표면들을 특징으로 한다. 서로 다른 질감의 상호작용은 다양한 방식으로 빛과 상호작용했고, 그는 깊이와 사실성을 향상시키는 빛과 그림자 사이의 대조를 만들었다. 로댕은 하이라이트와 그림자를 전략적으로 배치함으로써, 그의 조각들 안에 대조와 드라마를 창조했다. 이 대조는 윤곽들과 형태들을 강조했고, 그것들을 더 입체적이고 실제처럼 보이게 만들었다. 로댕의 조각에서 빛과 그림자는 감정을 전달하는 데 중요한 역할을 했다. 그는 인물의 특징을 세심하게 조각하고 빛을 사용하여 표현을 강조함으로써 기쁨과 열정에서 슬픔과 절망에 이르기까지 다양한 감정을 불러일으킬 수 있었다.

조각은 일관성 있는 형태의 구조를 만드는 작업이다

로댕은 덩어리를 사려 깊게 조각함으로써 형태와 공간 사이의 긴장과 대화를 창조하고자 했다. 로댕은 조각에서 전체성을 강조했다. 로댕은 먼저 조각하고자 하는 대상을 커다란 면으로 인식할 필요가 있다고 강조했다. 흉상을 만들 때 눈, 코, 입, 귀 같은 세부를 하나하나 만들지 않고 전체를 하나로 처리하였다. 예를 들어 머리는 하나의 달걀 모양으로 처리하였다. 그리고 각 세부는 전체의 구성에 종속되도록 조각했다. 조각은 물리적 공간을 차지하는 삼차원의 예술 형태

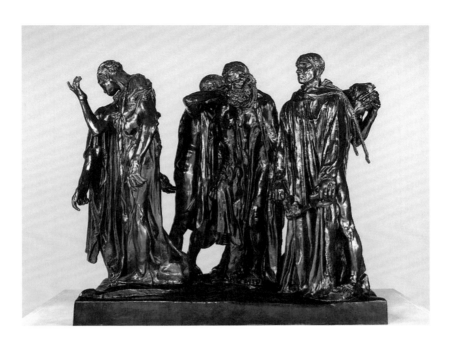

이다. 매스의 강조는 조각이 현실 세계에서 유형적이고 실질적인 존재감을 갖도록 한다. 조각의 질량은 무게와 부피를 주고, 보는 사람이 물리적이고 공간적인 방식으로 조각에 관여할 수 있게 한다.

로댕의 그런 접근법을 잘 보여주는 것이 로댕의 기념비적인 작품 「칼레의 시민들」이다. 「칼레의 시민들」은 영국과 프랑스 사이의 백년 전쟁 동안 그들의 동료 시민들을 구하기 위해 스스로를 희생했던 북부 프랑스의 도시인 칼레의 여섯 명의 유명한 시민들을 표현한 작품이다. 로댕은 1347년 영국군에 포위되어 항복을 요구받은 칼레의 시민들을 구하기 위해 나선 여섯 명의 영웅적인 시민들의 희생을 기념하기 위해 칼레시로부터 작품을 의뢰받았다.

처음 로댕은 받침대 위에 여섯 명의 인물을 입방체 덩어리들로 구성하고 여러 차례의 수정과 개작을 거쳐 만들고 인물들을 다양한 포

* 오귀스트 로댕, 칼레의 시민들, 1889. ©Wikipedia

즈로 묘사되어 절망과 체념에서 용맹함과 투지까지 다양한 감정을
전달하고자 했다.

　일체감을 주는 로댕의 형태 표현에 주목한 사람이 화가 앙리 마티
스였다. 1899년 앙리 마티스는 형태의 구조를 연구하기 위해 볼라르
의 화랑에서 로댕의 흉상 조각을 한 점 구입했다. 당시 마티스는 세
잔을 따라 구조화한 화면 구성을 구현하려고 시도하고 있었다. 그는
구조적인 화면과 명확한 형태를 구현하려면 무엇보다 형태를 일관성
있게 표현해야 할 필요성을 깨달았다. 그는 세잔의 구조적인 화면은
결국 형태의 일관성을 유지하였기 때문이라고 결론 내리고는 로댕의

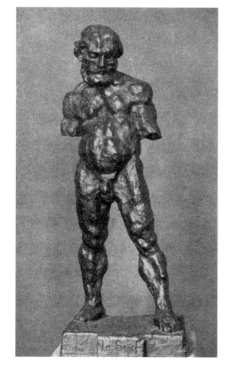

조각을 연구하게 된 것이다.

　1900년, 로댕의 흉상 정도
에 만족할 수 없었던 마티스는
로댕의 조각「걷고 있는 사람」
의 모델이었던 피나텔리를 모
델로 형태의 구조를 연구하기
시작했다. 마티스는 피나텔리
에게 모델을 서줄 것을 요청했
고 그는 마티스의 요구에 기꺼
이 응했다. 마티스는 마치 조각
을 하듯 피나텔리의 신체를 분
석했고 형태의 일관성을 표현
하고자 노력했다. 로댕이 팔, 다
리 등을 따로따로 만들어 작품

* 앙리 마티스, 노예, 1900

을 만들었듯이 마티스는 피나텔리를 모델로 머리, 팔, 다리를 분리시키 듯 표현했다. 이것으로는 부족했던 듯 마티스는 형태를 더 연구하기 위해 피나텔리를 모델로 조각 작품을 만들었다. 그것이 「노예」이다. 마티스의 조각 작품 「노예」에서 중요한 것은 형태의 일관성이었다. 마티스는 구조적인 화면 구성과 명료한 형태를 얻기 위해서는 최대한 형태를 단순화하고 일관성 있게 형태의 구조를 만들어야 한다고 생각했다. 일관성 있는 형태와 형태의 구조를 찾아내기 위해 마티스는 로댕의 조각을 연구했고, 직접 조각 작품까지 만들었던 것이다.

본질적인 것을 포착하기 위해 단순화한다

로댕 조각의 특징은 생동감 넘치는 움직임의 포착과 인간의 다양한 감정을 표현하는 것이다. 로댕은 "나는 실물에서 곧바로 포착한 움직임을 받아들이지, 움직임을 꿰어 맞추지는 않는다"고 말했다.

그는 스냅사진 찍듯이 시간 속에서 움직임을 정지시키지 않았다. 신의 손을 지닌 로댕에게도 현실에서 살아 움직이는 생명체의 움직임을 포착하는 일은 쉽지 않은 일이었다. 정확한 표현을 위해 로댕은 우선 본질적이지 않은 세부 사항들을 과감히 제거하였다. 로댕은 그의 조각품들의 전반적인 표현이나 메시지에 기여하지 않는 외부적인 세부 사항들을 제거하였다. 그렇게 함으로써, 그는 그가 전달하기를 원했던 핵심적인 특징들과 감정들에 집중했다. 로댕은 그가 표현하고자 하는 대상들의 형태와 몸짓에 주목하였다. 그는 움직이고 있거나, 쉬고 있는 인간의 몸의 본질을 전달하기 위해 강력하고 역동적인 포즈를 사용했다. 로댕은 정적이고 딱딱한 포즈 대신에 움직임과 에너지를 전달하는 포즈를 선택했다. 이것은 그가 다양한 움직임의 상

111

태에서 인간 형태의 유동성을 포착할 수 있게 했다. 로댕이 추구한 단순성은 단순히 현실의 재현이나 형태의 단순화가 아니라 예술에 대한 더 표현적이고 해석적인 접근을 말한다. 로댕은 대상의 단순한 재현이나 단순화로는 감정을 담은 조각을 만들 수가 없음을 알았다. 로댕이 원하는 단순화는 본질에의 접근이 필요했다.

로댕의 단순화는 말 그대로의 간략함을 의미하는 것이 아니었다. 그에게 단순화란 암시적 운동을 만들어내는 무수한 운동의 총합과 같은 것이었다.

단순화할수록 더 완전해진다

"단순화될수록 더욱 완전해진다"는 로댕의 주장은 예술과 조각의 본질에 대한 그의 철학을 반영한다. 로댕은 진정한 예술적 표현은 어떤 대상을 가장 근본적인 요소들로 압축하는 동시에 그것의 핵심적인 본질과 감정적인 힘을 포착하는 능력에 있다고 믿었다. 로댕은 복잡한 세부 사항에 초점을 맞추기보다는 주제의 본질적인 형태와 움직임을 포착하는 것이 중요하다는 점을 강조했다. 그는 인간 형태의 본질적인 아름다움과 진실을 단순화함으로써 더 적은 양으로 더 많

* 오귀스트 로댕, 무용동작

이 전달하고자 했다. 예술에서의 단순화는 더 심오한 감정적이고 심리적인 영향에 이르게 할 수 있다. 불필요한 세부 사항들을 제거함으로써, 로댕은 관람자가 그 조각의 감정적이고 표현적인 특징들에 더 직접적으로 관여할 수 있다고 믿었다. 이 직접적인 관여는 그 예술작품이 더 깊은 울림을 갖도록 한다.

로댕의 진술은 예술적 표현에서 명료함과 순수함의 가치를 강조한다. 단순화는 불필요한 요소들을 제거하고, 주제의 진정한 본질이 빛을 발할 수 있도록 한다. 이러한 명료함은 예술작품을 더 강력하고 관객들이 접근하기 쉽게 만들 수 있다.

로댕은 고대 그리스 조각의 단순성에 대해 주목했는데, 그는 그리스 조각이 표면적으로는 단순해 보이지만 실은 일련의 복잡한 선택의 결과라고 생각했다. 로댕은 그리스 조각의 활달한 질감과 형체의 현실성, 운동감과 정확성은 숭고한 단순성에서 우러나오는 것이라고 생각했다. 그리스 고전주의는 균형감과 조화, 단순함을 위해 노력하면서 이상화된 인간의 형태를 추구했다. 그리스 고전주의는 이상화된 아름다움과 섬세한 감정을 포착하는 것을 목표로 했다. 표현과 감정의 미묘한 뉘앙스를 얻기 위해서는 인간의 심리와 예술적인 섬세함에 대한 깊은 이해도 필요했다. 그리스 조각이 단순한 감정의 표현처럼 보이는 것은 얼굴 특징과 신체 언어의 복잡한 상호작용의 결과였다. 그리스 조각의 명백한 단순함은 그것들을 창조하는 데 필요한 복잡한 지식과 예술적 기술의 결과였던 것이다.

로댕은 종종 이상화된 형태에 집중했던 고전예술에 의해 영향을 받

았고, 그는 이것을 추상화와 단순화를 향한 모더니즘의 경향과 결합했다. 그는 단순화가 작품의 완성도와 보편적인 매력을 향상시킬 수 있다는 것을 보여주었다. 로댕의 기법은 형식을 명시적으로 상세하게 설명하기보다는 암시적이면서 거칠고 질감이 있는 표면을 종종 포함했다.

이러한 접근법은 관객의 상상력으로 이미지를 완성할 수 있게 하여 보다 개인적이고 매력적인 경험을 만들어냈다. 거친 질감과 불완전한 형식은 관객으로 하여금 작품을 해석하는 데 적극적으로 참여하도록 유도한다.

로댕의 철학은 미니멀리즘 형식을 통해 복잡한 사상과 감정을 전달하고자 하는 근 현대 예술가들에게 영향을 미쳤다. 로댕은 현대조각의 발전에 지대한 영향을 끼쳤기 때문에 종종 '현대 조각의 아버지'로 불린다. 로댕은 조각이 인간의 감정과 경험을 전달해야 한다고 믿었고, 그는 인간의 모습에 대한 그의 표현적인 묘사들을 통해 이것을 성

* 메디치의 비너스, 기원전 5세기. ©Wikipedia

취했다. 감정의 뉘앙스들을 포착하는 그의 능력은 그의 동시대 사람들과 그를 치원이 다른 조각가로 만들었다. 로댕은 조각이 다룰 수 있는 주제의 범위를 확장했다. 아카데미 조각이 종종 신화적이거나 역사적인 인물들에 집중하는 반면, 로댕은 인간 심리학과 사회적 문제들과 관련된 주제들뿐만 아니라 동시대와 일상적인 주제들을 탐구했다. 이런 그의 행위들은 현대조각에 대한 후배 작가들의 도전을 허용했다.

로댕의 혁신적인 정신, 감정 표현에 대한 헌신, 그리고 확립된 규범에 도전하려는 의지는 그에게 '현대 조각의 아버지'라는 칭호를 얻으며 현대 조각 발전의 길을 닦았다.

* 오귀스트 로댕, 발자크, 1893-97

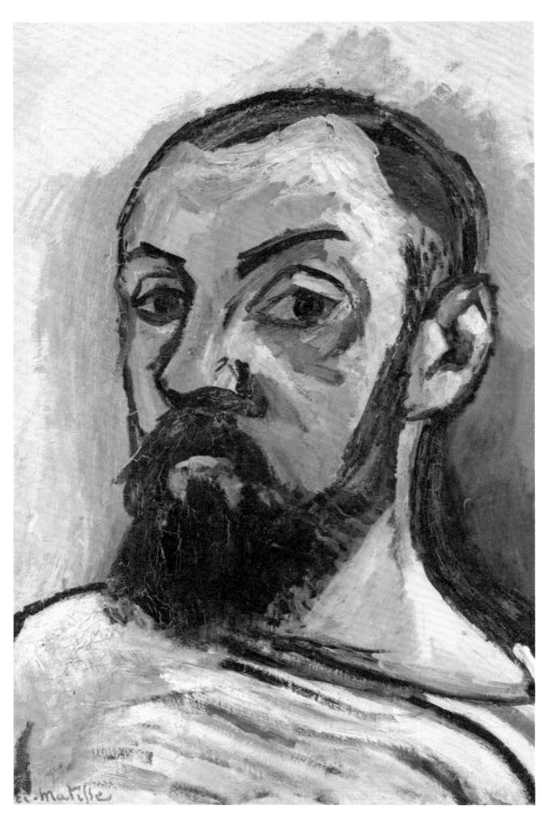

08. 앙리 마티스, 색채와 형태가 단순할수록 내면의 감정에 더 강렬하게 작용한다.

20세기 야수파의 창시자 앙리 마티스(Henri Matisse)는 오랜 시간에 걸쳐 다양한 경향의 예술을 실험했고, 그 과정 중에 선·색·면·명암·형태 같은 조형 요소들에 대한 분석력을 키워나갔다. 마티스는 조형의 여러 요소들이 각각의 매력을 상실하지 않으면서 하나의 종합적인 미술을 만드는 것을 목표로 정했다.

마티스는 "형태와 색채를 단순화할수록 내면의 감정에 더 강렬하게 전달한다"고 주장했는데, 20세기 순수미술을 위해 형태와 색채를 단순화해나간 마티스는 Simplifier였다.

* 앙리 마티스(1869-1954)

법률 사무소 서기에서 화가로

앙리 마티스는 1869년, 프랑스 북부의 시골 마을 르카토 캉브레즈에서 태어났다.

아들이 법관이 되기를 원했던 아버지의 바람에 따라 마티스는 법률을 공부했고 한동안 법률사무소의 서기로 일했다. 그러나 1890년, 맹장염 수술을 위해 병원에 입원해 있던 중 우연히 미술에 관심을 갖게 되었고 화가가 되기를 희망했다. 1891년, 마티스는 파리의 줄리앙 아카데미에 등록하고 본격적인 화가 수업에 들어갔다.

19세기 후반, 마티스가 화가가 되고자 했을 때는 폴 세잔과 폴 고갱, 폴 시냐크, 모리스 드니 등 진보적인 미술가들이 미술 현장에서 활동하고 있었다. 그럼에도 불구하고 당시 미술 현장은 에콜 데 보자르와 살롱을 주도하던 아카데미가 지배하고 있었다. 거의 20세기 초까지도 화가로서 성공하기를 원하는 화가 지망생들은 아카데미가 요구하는 미술교육을 받아야 했다. 당시의 관례에 따라 마티스는 에콜 데 보자르 입학과 살롱전에 입상하기를 원했다.

1895년, 몇 차례의 실패 끝에 마티스는 꿈에 그리던 에콜 데 보자르에 합격했다. 전문 작가가 되기 위한 첫 관문을 통과한 셈이다. 그

* 20세 때의 어머니와 함께 한 앙리 마티스

런데 막상 에콜 데 보자르에 입학하려고 하니 마음의 갈등이 시작되었다. 지난 몇 년 동안 작업을 해오면서 미술 현장에서 깨달은 것은 그가 원하는 미술이 아카데미에는 없다는 것이었다. 인상주의 미술과의 만남과 자연광에 대한 체험은 마티스에게 새로운 미술의 길을 가도록 인도했다. 결국 마티스는 에콜 데 보자르를 그만두고 스스로 화가의 길을 개척해 나가기로 결심했다. 직접 야외에서 보고 체험한 생동감 넘치는 자연을 그리는 것으로 그림의 방향을 전환했지만, 원하는 그림을 그리는 일은 마음같이 잘 풀리지 않았다.

내 미술의 목표는 구조적인 화면과 명료한 색과 형태를 구축하는 것이다

현실적 여건은 매우 부족했지만 초보 화가 마티스의 예술적 목표는 매우 높았다. 당시 마티스의 목표는 구조적인 화면과 명료한 색과

* 앙리 **마티스**, 벨일의 풍경, 1896. 마음이 답답했던 마티스는 벨일로 그림 여행을 떠났고, 인상파 작가들과 교류하면서 미래의 미술은 아카데미에 없다는 것을 깨달았다.

형태를 구현하는 일이었다. 이를 위해 마티스는 모네의 인상주의와 세잔·고흐·고갱의 후기 인상주의, 일본 목판화(우키요에), 시냐크의 분할주의, 그리고 나비파의 상징주의 미술에 이르는 다양한 현장의 미술들을 탐구했다. 그와 함께 마티스는 일체감을 주는 형태의 연구를 위해 로댕의 조각을 연구했다.

당시 마티스가 목표로 했던 그림은 구조적인 화면 구성과 명료한 색채와 형태의 미술을 구현하는 것이었다. 마티스는 색과 형태, 선과 면, 공간과 구성 등 조형의 각 요소들이 각자의 개성을 유지하면서 조화를 이루는 새로운 미술을 추구하고자 했다.

19세기 후반, 인상파가 등장한 이후 파리의 미술계는 새로운 미술

* 앙리 마티스, 생 미셸교, 1902

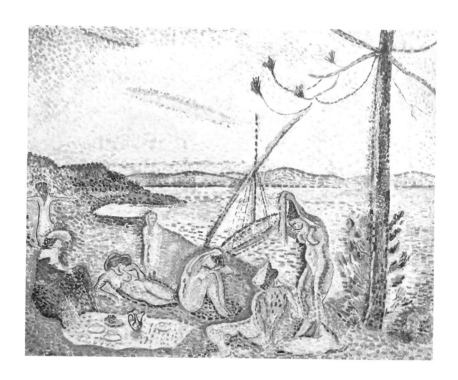

들이 우후죽순처럼 탄생하고 있었다. 대표적인 미술은 세잔 · 고흐 · 고갱으로 대표되는 후기 인상주의, 쇠라와 시냐크의 신인상주의, 그리고 나비파의 상징주의 미술이었다.

1886년, 파리에서 인상파 미술을 접한 반 고흐는 미래의 미술은 명도와 채도가 높은 밝고 순수한 그림이 될 것이라고 전망했고, 폴 고갱은 미래의 미술은 장식적이고 추상적인 미술이 될 것이라고 전망했다. 폴 고갱의 예술을 계승한 나비파는 고갱의 미술을 더욱 장식화, 추상화했고 미술은 더 이상 자연의 재현이 아님을 선언했다. 그 외에도 앙리 루소, 파블로 피카소, 조르주 브라크 같은 작가들이 경쟁적으로 새로운 미술을 추진해 나가고 있었다.

* 앙리 마티스, 사치, 평온, 쾌락, 1904

20세기 초, 마티스의 목표는 세잔을 모델로 굳건한 형태와 색채로 이루어진 화면을 구축하는 것이었다. 20세기 초, 마티스는 세잔의 굳건한 형태와 구조적인 화면 구성을 바탕으로 폴 고갱의 종합주의 미술, 나비파의 장식적인 미술, 시냐크의 점묘주의 등의 다양한 미술들을 종합하여 새로운 미술을 만드는 것이었다.

형태와 색채가 단순할수록 내면의 감정에 더 강렬하게 작용한다

마티스는 세잔·고흐·고갱·시냐크·로댕 등의 여러가지 미술을 탐구한 후 "미술의 본질은 재현이 아니라 표현에 있다"고 결론을 내렸다. 마티스에게 표현이라는 말은 고흐나 뭉크와 같이 자신의 감정이나 느낌을 거칠게 밖으로 분출해내는 미술을 말하는 것이 아니었다. 그에게 표현이란 작가의 생각이나 느낌을 색이나 컴포지션을 통해 드러내는 것을 말하며, 마티스에게 표현의 목표는 조화로운 화면 구성과 명료한 형태와 색채의 표현에 있었다. 오랜 동안 마티스는 인상주의, 표현주의, 점묘주의, 종합주의 등 다양한 미술을 탐구하였다. 그 과정 중에 자연스럽게 드로잉, 색, 명암, 구성 같은 조형요소들에게 대한 분석력을 키울 수 있었다. 마티스가 목표로 한 미술은 각각의 조형의 요소들이 각자의 특징을 잃지 않으면서도 종합적인 조화를 이루는 미술을 만드는 것이었다.

1905년, 콜리우르에서 마티스는 감정과 느낌을 전달할 수 있는 색채의 표현 방법을 찾아내는데 성공했다. 그러나 아직 그가 목표로 한 구조적인 화면 구성과 명료한 형태를 표현하는 방법은 찾아내지 못했다. 색채의 대비를 통해 구성의 명료성을 성취할 수 있었지만, 형

태의 명료성은 색채의 대비만으로 성취할 수 있는 것이 아니었다. 마티스는 타고난 미니멀리스트이고 추상주의자였다. 그는 늘 미술의 본질적인 요소들에 대해 생각했고 조화로운 그림을 위해서는 그림에 방해되는 것들을 가차 없이 제거해야 한다고 생각했다. 마티스는 구조적인 화면 구성과 명료한 형태를 얻기 위해서는 최대한 형태를 단순화하고 일관성 있게 형태의 구조를 만들어야 한다고 생각했다. 일관성 있는 형태와 형태의 구조를 찾아내기 위해 마티스는 로댕의 조각을 연구했고, 직접 조각 작품을 만들었다. 마티스에게 형태에서 중요한 것은 단순하면서도 완전해야만 한다는 점이었다.

1899년, 마티스는 볼라르의 화랑에서 로댕의 흉상 조각을 하나 샀는데, 삼차원적 형태의 구조를 연구하기 위함이었다. 마티스는 세잔이 이룩한 구조화한 화면 구성을 성취하기 위해서는 무엇보다 형태를 일관성 있게 표현해야 할 필요성을 깨달았다. 마티스가 조각을 시도했던 이유는 현실 공간에서의 구체적 형상에 익숙해지고 화가에게 부족한 삼차원성에 대한 이해와 이차원적 표현의 모호함을 극복하기 위해서였다. 마티스는 세잔의 그림이 명료한 이유가 무엇보다도 자연을 구·원통·원추라는 기하학적 형태로 단순화하여 일관성 있게 형태를 처리한 때문이라고 생각했다.

1907년, 마티스는 「비스듬히 누운 누드」라는 조각 작품을 만들었다. 「비스듬히 누운 누드」는 대지에 누워 있던 여인이 격하게 상체를 비틀며 일어나고 있는 모습으로, 이 조각 작품을 만들면서 마티스는 인체의 해부학적 구조나 세부적인 표현에 집착하지 않았다. 그는 모

델의 전체적인 구조에 초점을 맞추어 비스듬히 누운 누드를 표현하고자 했다.

「비스듬히 누은 누드」는 세부 디테일은 자세히 묘사하지 않았지만, 형태의 일관성과 동작의 연결성이 잘 표현되었다. 마티스는 구조적이고 명료한 형태를 표현하기 위해서는 세부 묘사보다는 일관성 있는 형태의 표현이 필요하다는 것을 깨달았다. 마티스는 해부학적 정확성에 구애받지 않았다. 그에게 중요한 것은 전체적인 형태의 구조와 화면의 리듬이었다. 그러나 형태의 단순화가 만병통치약은 아니다. 형태의 지나친 단순화는 자칫 작품을 장식화시키는 위험성이 있고, 마티스는 그 위험성에 대해 잘 알고 있었다.

마티스는 세잔의 작품을 연구하면서 세잔의 작품이 명료하고 리듬을 가진 것은 형태를 구조적으로 단순화했기 때문에 가능한 일이라고 생각했다. 마티스는 형태의 단순화를 통해 형태의 일관성과 명료성을 성취하였다. 마티스는 거기서 멈추지 않았다. 그는 그 이상을 원했다. 그 이상은 형태의 리듬감이다. 형태에 리듬감을 주려면 형태의 왜곡이 필요하다. 마티스는 명료한 형태에 리듬감까지 더했다. 아마 마티스가 형태의 단순성만을 추구했다면 「춤」과 같은 예술적 깊이와 경쾌감을 표현하기는 힘들었을 것이다. 마티스의 작품에서 느

* 앙리 마티스, 비스듬히 누운 누드, 1907

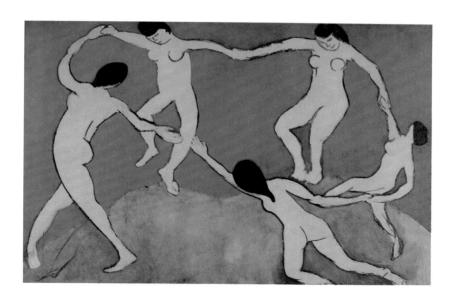

끼는 우아함과 깊이는 형태의 단순화와 리듬감에서 나온 것이다. 그의 말대로 마티스 예술의 우아함과 위대함은 아카데미의 정확성을 포기한 대가로 얻은 것이기도 하다.

마티스는 형태에서만 단순화를 추구한 것이 아니었다. 마티스는 색의 사용에서도 단순화를 시도했다. 마티스는 하나의 그림에서 네 개에서 다섯 개 이하로 색의 사용을 제한했다. 색채를 극도로 제한했음에도 마티스의 색채는 단조롭지가 않고 깊고 풍성하다.

색을 기본색들로 제한하여 그린 「춤」이나 「음악」 같은 그림을 보면 그가 왜 색채의 마술사인지를 알 수 있다. 마티스는 색의 양과 색의 배율을 변화시켜 색의 깊이와 기운, 색의 풍성함을 표현해낼 줄 알았다. 마티스는 색채의 배열과 색채의 양을 조절함으로써 풍성한 색을 표현할 수 있었는데, 마티스는 색채의 비율을 변경함으로써 그림의

* 앙리 마티스, 춤, 1910

깊이가 느껴지고 조형 요소들간의 관계를 바꿀 수 있었다. 색을 단순화하면 그림이 단조롭고 장식화되는 문제가 따른다. 그러나 마티스의 색은 결코 단순하지도 장식화되지도 않았다. 마티스는 하나의 그림을 그리면서 색을 네다섯 가지의 색으로 제한하는 대신 색의 양과 비율을 통해 색의 깊이를 추구했다. 눈에 보이는 색은 네다섯 가지의 색에 불과하지만, 그것들이 만들어 내는 색의 효과는 무궁무진하다. 컴퓨터의 모니터 상에 R, G, B 세가지 색의 조합으로 재현할 수 있는 색은 1천 6백만가지라고 한다. 색채의 마술사 마티스는 색의 조합에 대한 비밀에 대해 잘 알고 있었던 것이다.

나의 그림은 서로 충돌하는 4~5가지 색으로 이루어져 있다

마티스는 그림 그리는 작업을 색들로 집짓기하는 작업에 비유했는데, 그는 색은 집의 기초인 바닥 · 벽 · 들보 · 공간이고 그것들이 모여 하나의 집을 이룬다고 생각했다. 그의 말대로하면 색만 잘 사용하여도 집의 기초가 만들어지는 셈이다. 20세기의 현대 건축가들은 건축의 개념을 혁명적으로 바꾸었는데, 현대 건축가에게 집은 하나의 유기체를 만드는 것이 아니었다. 그들에게 집은 동서남북의 네 면과 위, 아래를 합쳐 여섯 벽면을 조립하여 만드는 작업이었다. 위, 아래를 빼면 네 면만으로 하나의 집을 건축할 수 있는 셈이다. 마티스는 네다섯 가지 색만으로 하나의 그림을 그렸으니 현대건축의 개념과 마티스의 색 사용은 일맥상통한다.

피카소와 브라크는 육면체인 큐브로 세상 모든 것을 표현했고, 르 코르뷔제는 입체파가 만든 큐브(cube)를 바탕으로 모든 형태의 건축을 만들 수 있었다. 르 코르뷔제가 큐브로 현대건축의 아이콘이 되었

듯이 마티스는 네다섯 가지의 색만으로 색채의 마술사가 되었다.

"나의 그림은 서로 충돌하는 4~5가지 색으로 이루어져 있다"는 마티스의 말은 색상에 대한 마티스의 접근 방식과 생생한 색채의 상호 작용에서 발생하는 표현 가능성에 대한 탐구를 반영한다. 마티스에게 색은 화음이기도 했다. 그는 색을 칠할 때 그것들은 살아 있는 화음과 같이 상호 유기적으로 연결되어야만 감동을 주고 생명력을 지니게 된다고 생각했다. 마티스에게 표현은 색들의 관계에서 유래하는데, 마티스는 색의 배열과 양을 변화시킴으로써 그림의 전체적인 관계를 바꿀 수도 있다고 생각했다. 마티스는 색의 양을 변화시킴으로써 그림의 관계, 분위기가 전혀 다른 그림을 만들 수가 있었다.

마티스의 「음악」이다. 마티스는 하늘을 파란색 중에서도 아닐린 청색으로 칠하기로 정하고는 완전한 파랑색이라는 생각이 확실하게 들 때까지 색이 충분히 배어들도록 칠했다. 그는 색의 원리와 색채의 조

* 앙리 마티스, 음악, 1911. 마티스는 색의 배율과 색의 양에 변화를 주어 색의 깊이와 기운, 풍성함을 표현할 수 있었다.

합에 대해 잘 알고 있었다. 마티스는 색의 양을 변화시킴으로써 원하는 색에 도달할 수 있었다. 마티스는 대지를 나타내는 선명한 초록색과 사람들의 몸을 나타내는 밝은 주홍색으로 빛의 화음과 원하는 색조를 만들었다. 원하는 하늘과 대지의 효과는 한 번의 색칠로 도달할 수 있는 것이 아니다. 마티스는 원하는 균형/조화에 이르는 순간까지 되풀이하여 색의 배율과 양을 조절하여 원하는 조화를 구현했다.

1905년, 마티스는 야수파를 탄생시켰고, 20세기 현대미술의 문을 열었다. 야수파는 재현 중심의 미술에서 표현 중심의 미술로 미술의

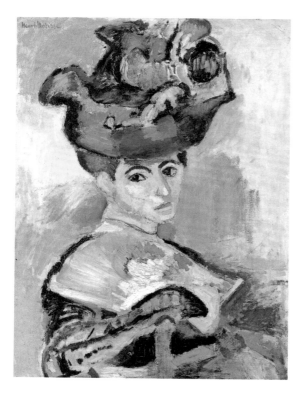

패러다임을 바꾸었다. 야수파 이후 전통적인 미술에서 필요했던 원근법·해부학·색채 명암법 등의 조형 기술들은 더 이상 중요하지 않게 되었다. 20세기의 미술의 원리와 문법이 바뀐 것이다.

마티스는 자연의 형태와 상관없이 색을 칠하기 시작했고 형태와 색채

* 앙리 마티스, 모자를 쓴 여인, 1905. 마티스는 추상미술을 추구하지는 않았지만, 그의 그림에서 색채를 더 자유롭게 풀어주면 칸딘스키풍의 추상미술이 탄생한다.

는 서로 분리되기에 이른다. 형태와 색채의 분리는 사실주의 미술과
는 다른 방향, 즉 순수예술의 세계로 나아갈 수 있는 토대를 마련하
였고, 추상미술로 이어졌다. 마티스는 추상 미술을 추구하지는 않았
지만, 그의 작업은 자연의 단순화를 통해 추상화 되어 갔다. 마티스
는 자연을 색채와 형태로 해체했고, 마티스의 조형에 주목한 칸딘스
키는 마티스가 해체한 조형에서 순순 미술의 가능성을 발견했다. 칸
딘스키의 추상 수채화는 전적으로 마티스의 업적 덕분이다.

　마티스의 야수파 미술은 독일 표현주의(청기사)에 영향을 주었고,
다다이즘 추상미술과 초현실주의 추상미술, 나아가 추상 표현주의
미술의 탄생에 크게 기여하였다.

* 바실리 칸딘스키, 추상 수채화, 1913

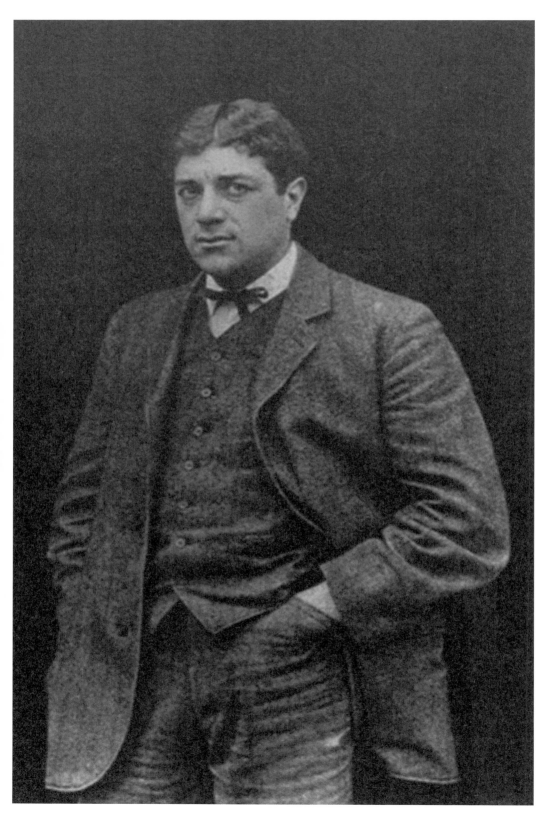

09. 조르주 브라크, 자연은 큐브로 이루어졌다.

　20세기 초 조르주 브라크(George Braque)는 파블로 피카소와 긴밀히 협력하기 시작했다. 둘은 세잔의 작품에 영향을 받았고 세상을 완전하게 표현하는 새로운 방법을 탐구하는 것에 관심을 가졌다.

　1907년, 브라크는 프랑스 남부의 레스타크 여행을 통해 자연이 면들의 집합, 즉 큐브로 이루어졌음을 보여주었다. 자연을 큐브로 해석한 브라크는 Simplifier였다.

조르주 브라크(1882-1963)

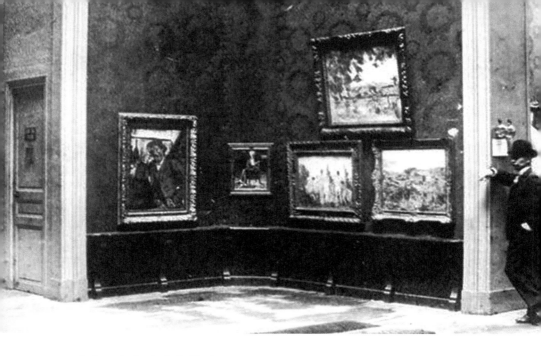

피카소와의 만남과 협업

프랑스의 현대 미술가 조르주 브라크는 1882년 프랑스의 아르장퇴유에서 태어났다.

브라크는 공식적인 예술 교육을 받기 위해 파리로 이사했다. 그는 에콜 데 보자르에서 공부했는데, 이때 그는 야수파와 인상파를 포함한 다양한 예술 양식을 접했다. 화가 초기, 야수파 미술과 신인상주의 미술에 관심을 보였던 그는 원색의 대담한 색 점들로 풍경과 정물, 그리고 인물들을 묘사했다. 브라크는 아방가르드 예술계에서 인정을 받으며 마티스나 드랭 같은 야수파 화가들과도 전시했고 살롱에도 참여했다. 그러나 1907년 살롱 도뜬느에서 개최된 폴 세잔의 회고전을 관람한 후 그는 야수파에서 멀어졌다. 세잔의 작품에 영향을 받은 브라크는 야수파의 표현적인 양식에서 좀 더 구조화된 기하학적 양식으로 전환하기 시작했다. 기하학적 단순화를 강조한 세잔

* 살롱 도뜬느의 세잔 전시실, 1904

의 형태와 구조에 대한 접근은 브라크에게 지대한 영향을 미쳤다. 브라크는 입체파를 완전히 발전시키기도 전에 물체를 기본적인 기하학적 형태로 축소하고 하나의 구도 안에서 여러 관점을 탐색하는 조형 실험을 시도했다. 이 조형 실험을 통해 훗날 그가 입체파에 기여할 수 있는 토대가 마련되었다. 그리고 브라크가 피카소와

본격적인 협업을 시작했을 때 브라크의 예술적 방향은 극적으로 바뀌었다. 브라크와 피카소는 대상을 기하학적인 모양과 다양한 관점으로 해체하는 것을 목표로 하는 입체파 운동을 함께 발전시키고 개척했다.

표현주의 작가에서 입체파의 전도사로

1907년, 브라크는 프랑스 남부의 작은 마을 레스타크를 방문했다. 브라크가 레스타크를 방문한 것은 레스타크에서 평소 존경해마지 않던 세잔의 정신과 예술적 흔적을 찾아보기 위함에서였다. 작가 초기, 브라크는 야수파와 점묘파 경향의 그림을 그렸다. 그의 뛰어난 솜씨를 보고 야수파의 리더 앙리 마티스는 그를 내심 차세대 후계자로 생각했다. 그러나 1907년, 세잔의 작품전을 보고 난 후 방향을 180도로 바꿔 입체파라는 논리적이고 형식적인 미술을 추구하기 시작했다.

불과 얼마 전, 브라크는 피카소의 스튜디오에서 「아비뇽의 아가씨

* 파블로 피카소, 앉아 있는 남성 누드, 1908

들」을 보고 경악했고, 입에 담기 힘든 비난을 퍼부었다. 그는 「아비뇽의 아가씨들」이 마치 석유를 마시고 불을 뿜는 듯한 모습이라고 힐난했다. 그랬던 그가 불과 얼마 후 입체파의 전도사가 된 것이다. 마치 그리스도인들 잡으러 다니던 사도 바울이 말에서 떨어지고 그리스도를 체험한 후 그리스도 교도로 개종했듯이 그는 세잔의 사도, 입체파 화가 피카소의 예술적 동지가 되었다.

브라크의 레스타크 방문은 커다란 성과가 있었다. 레스타크에서의 시간은 그의 예술적 발전에 중추적인 역할을 했다. 이 시기에 그는 야수파 양식에서 벗어나기 시작했고 세잔의 구조와 구성에 대한 접근에 관심을 갖게 되었다.

* 폴 세잔, 레스타크의 집들, 1880년대

세잔의 「레스타크의 집들」이다. 평범한 풍경화 같지만 세잔의 화면 속 물체들은 현실에서 보는 것들과는 좀 다르다. 세잔은 눈에 보이는 그대로 자연을 묘사하지 않았다. 세잔은 자연을 기하학적 형태로 각지게 변환시켰다. 세잔은 사진 같은 사실주의 미술에 만족하지 못했다. 눈에 보이는 대로 자연을 재현하면 제대로 삼차원 세계의 진실을 표현할 수가 없다는 것을 깨달았기 때문이다. 세잔은 실제 공간에서 삼차원적 부피를 지닌 물체를 리얼하게 재현하기를 원했다. 실제 우리의 눈에 비친 자연은 세잔의 그림에서와는 달리 사진에서 보듯 종이장 같아 보인다. 특히 멀리 있는 물체는 더욱 더 그러하다.

브라크가 레스타크 여행에서 그린 「레스타크의 집들」이다. 그림 속은 온통 큐브 뿐이다. 전통적인 예술에 익숙한 사람들에게 그의 그림은 아주 불편하다. 우리가 알고 있는 자연과 브라크가 그린 자연은 너무나 다르기 때문이다. 브라크에게는 세잔의 기하학적 형태 정도로는 부족했다. 브라크는 세잔보다 더 부피감나게 현실의 물

* 조르주 브라크, 레스타크의 집들, 1908

135

체를 표현하기를 원했다.「레스타크의 집들」은 세잔의 조형을 계승했지만, 세잔의 그림과는 완전히 다르다. 세잔의 그림에서와는 달리 브라크의 집들은 진짜 기하학적 형태로 이루어졌다. 집만이 아니다. 그가 그린 다리며 나무, 사람 등 모든 것이 다 기하학적 형태를 취하고 있다.

세잔은 세상이 구, 원통, 원추라는 기하학적 형태로 이루어졌다고 주장했지만, 그의 작품은 완전한 기하학의 세계는 아니다. 자세히 보지 않는다면 세잔의 그림은 우리가 사는 일상적 세상과 유사해 보인다. 형태가 딱딱하여 부자연스럽다는 느낌 말고는 큰 차이를 느끼기가 어렵다. 자세히 보기 전에는 세잔 그림의 혁명성을 발견하기조차 어렵다. 그러나 브라크의 그림은 다르다. 한눈에 보아도 차이가 너무나 명백히 드러난다. 심하게 각이 진 브라크의 그림은 진짜 기하학적 도형으로 이루어진 세계이다.

세잔은 자기가 보고 있는 세계와 자기가 알고 있는 세계가 왜 다른지에 대해 고민했다. 그에게 자기가 알고 있는 삼차원의 세계는 사실주의 미술에서 본 것과 같은 모습이 아니었다. 세잔은 자기가 본 것과 아는 것 사이에서 고민했고, 본 것과 아는 세계의 조화를 추구했다. 현실과 타협했던 것이다. 그러나 브라크는 달랐다. 그는 시각과 지각 사이의 불일치에 대해 타협하지 않았고, 자신이 아는 것을 아는 대로 표현했다. 그 결과「레스타크의 집들」과 같은 작품이 되었다. 브라크는 자기가 아는 진짜 삼차원의 세계를 화면에 표현하였다.

1908년, 브라크는 세잔의 원통을 육 면으로 이루어진 입방체(cube)

로 변환시켰다. 진실한 자연을 표현하기 위해 자연을 큐브로 변환시킨 것이다. 브라크는 세잔의 원기둥을 큐브로 변환시켰고, 진정한 의미에서 입체파를 탄생시켰다.

나는 가짜 여자가 아니라 진짜 여자를 그리고 싶다

브라크는 "서구 사실주의 미술의 토대였던 원근법이 사실은 끔찍한 트릭이었고, 그 원근법의 오류를 바로 잡는데 4백년이나 걸렸다"고 주장했다.

사실주의 미술에서 원근법은 4백년 동안 이차원의 캔버스에 삼차원 공간의 환영을 창조하는 데 사용된 기법이었다. 원근법은 소질점이라는 한 점으로 거리가 멀어짐에 따라 크기가 줄어드는 방법으로, 이 방법으로 그린 그림은 마치 실제적인 듯하지만, 브라크는 그렇게 생각하지 않았다. 브라크에게 원근법은 현실 세계의 복잡성과 다양한 관점을 포착하지 못하는 고정된, 일점적인 시점으로 예술을 제한했다. 그 결과 브라크의 말대로 진짜 여인이 아닌 가짜 여인을 그리게 되었다는 것이다. 브라크에게 그것은 하나의 시점에서만 본 여인의 모습이었다.

17세기 네덜란드의 미술가 요하네스 베르메르의 「레이스 짜는 소녀」는 원근법에 입각해 현실을 재현한 그림이다. 그런데 브라크의 시각으로는 베르메르의 그림이 잘못된 그림이라는 것이다. 우리 눈의 잘못된 작용으로 그렇게 보일 뿐, 실제 우리가 아는 여인은 페르낭 레제의 「바느질 하는 여인」 같이 표현하는 것이 더 실제에 가깝다는 것이다. 우리가 알고 있는 촉각적인 세계에서는 레제의 「바느질 하는

여인」에서 보듯이 현실의 삼차원의 세계속에 공간을 점유하고 존재하는데, 우리의 망막에 맺힌 눈에는 베르메르의 「레이스 짜는 소녀」이 더 사실적으로 보인다는 것이다. 우리가 보는 것과 우리가 아는 것이 다른 것이다. 우리는 줄곧 보는 것이 믿는 것이다라는 격언을 금과옥조처럼 여겨왔는데, 보는 것은 진실이 아닌 것이다. 이미 데카르트가 우리의 오감을 불신했듯이, 우리가 인지하는 사실은 우리가 보는 것과는 다르다. 브라크는 눈으로 본 것이 아니라 아는 것을 그리고자했다. 그래서 그에게는 새로운 미술이 필요했다.

세상은 삼차원의 굳건한 입체로 이루어졌지만, 우리 눈에 비치는

* 페르낭 레제, 바느질 하는 여인, 1912
** 요하네스 베르메르, 레이스 짜는 소녀, 1687

세상은 그렇지가 못하다. 우리의 눈에는 약간의 입체로 보일 뿐이다. 현실은 우리가 보는 세계와 다를 수 있다. 마치 암흑물질로 가득찬 우주공간이 허공으로 보이듯이 우리의 눈은 그리 정확하지 못하다. 우리가 보는 세계가 꼭 진실은 아닌 것이다.

동물의 세계도 그렇다. 개와 몇몇 동물의 눈에는 세상이 흑백으로 보인다. 그들에게는 세상을 칼라로 볼 필요가 없기 때문이다.

입체파 미술가들은 세계를 새롭게 보고 표현하고자 했다. 그들은 감각의 눈이 아닌 지성의 눈으로 세상을 파악하고 그 결과를 표현하고자 했다. 브라크와 레제는 촉각적으로 아는 현실을 표현하기 위해 가능한 형태를 기하학적으로 각지게 표현해야 했다. 브라크에게는 레제의 「바느질 하는 여인」이 진짜 여인에 가까웠고, 완전한 여인에 가까웠다.

자연은 큐브로 이루어졌다

1908년 가을, 브라크는 레스타크에서 제작한 입체주의 작품들을 가지고 실험적 작품을 전시하는 살롱 도똔느에 출품하려 했으나 거절당했다. 지금도 그의 그림은 충격적인데, 백여년 전, 그의 그림은 사람들을 경악시켰던 것이다. 심지어 미술 전문가들까지도 그의 그림에 혐오감을 느꼈다. 그의 작품을 거부하는데 앞장선 사람이 공교롭게도 앙리 마티스였다.

앙리 마티스가 누구인가? 1905년, 살롱 도똔느에서 블라맹크, 드랭, 루오 등과 함께 개최한 야수파전으로 엄청난 곤욕을 치루었던 20세기 현대미술의 선구자 아닌가! 그는 거친 터치와 강렬한 색채로 짐승 같은 작품을 그렸다고 야수파란 충격적인 화파의 이름을 얻었던

전위 예술가였다. 그런 그가 브라크의 그림을 이해할 수 없는 큐브만
가득 찬 그림이라고 손사래를 친 것이다. 전위예술가인 그에게도 브
라크의 입체파 미술이 너무나 기괴하게 보였던 것이다. 개인적인 이
유도 있었을 것이다. 작가 초기 브라크는 표현주의와 점묘파, 야수파
의 스타일의 그림을 그려 앙리 마티스의 총애를 받았다. 그런 그가
갑자기 작품의 경향을 180도로 바꾸어 입체파 화가가 되었으니 브라
크의 새로운 그림이 그리 좋게 보이지는 않았을 것이다.

* 카지미르 말레비치, 눈 폭풍이 몰아친 뒤의 마을의 아침, 1912. 20세기의 새로운 미술은 입
 체파를 통하지 않고는 한 발자국도 나아갈 수 없었다.

세상은 늘 그렇다. 아이작 뉴턴의 고전 물리학을 무용지물로 만든 아인쉬타인도 그랬으니까. 상대성이론이라는 현대물리학의 새로운 장을 열었던 아인쉬타인이 닐스 보어의 양자역학을 거부했던 사건과 너무나 비슷하지 않은가! 아인쉬타인은 틈만 나면 양자역학의 문제점을 지적했다. 신은 주사위 놀이 같은 장난질을 하지 않는다고 하면서 말이다.

새로운 철학이나 예술, 과학은 사회에서 수용되는 데에는 시간이 필요하다. 브라크의 작품을 거부했던 살롱 도똔느의 심사진은 그에게 미안했던지 브라크가 출품하려고 한 여섯 점의 작품 중 두 점은 수용할 의사가 있음을 피력하였다. 그러나 자존심이 상한 브라크는 작품들을 가지고 철수했다.

다행스럽게 그의 작품의 가치를 알아본 사람이 있었다. 그는 독일 출신의 화상 칸바일러였다. 1908년, 앙리 칸바일러는 자신의 화랑에서 브라크의 개인전을 열어주었다. 그에게 엄청난 비난이 쏟아졌다. 지금도 많은 사람에게 받아들이기가 어려운 브라크의 입체파 그림을 백년 전에 이해하기란 쉽지 않은 문제였다.

비평가 루이 보셀은 브라크의 작품에 대해 경멸조로 브라크의 그림은 온통 입방체(cube) 뿐이라고 비난했는데, 거기에서 입체파라는 화파가 탄생했다. 브라크는 세잔의 기하학적 도형을 큐브로 이루어진 입체파로 진화시켰고, 20세기 미술의 혁명을 불러왔다. 처음 큐비즘은 이해하기 어려운 조형이었지만, 시간이 지나자 입체파는 파리의 미술계를 주도하기 시작했다. 진보적인 작가들은 앞다투어 큐비즘을 받아들였고, 새로운 각도에서 큐비즘의 가능성을 실험해 나갔다.

20세기 초는 사회와 기술뿐만 아니라 예술에서도 중요한 변화와 격변의 시기였다. 예술가들은 파편화되고, 복잡하고, 빠르게 진화하는 현대 세계를 표현할 새로운 방법을 찾고 있었다.

큐비즘은 현실을 단편적이고 다차원적으로 표현하는 방법으로 전통적인 예술적 관습에서 벗어나 새로운 시각적 언어를 탐구하려는 예술가들에게 커다란 반향을 일으켰다.

20세기 초는 지적, 철학적 사고의 변화로 특징지어지는 사회였다. 상대성, 다중적 관점, 현실의 파편화와 같은 개념들은 예술가들의 새로운 표현에 대한 접근에 영향을 미쳤다. 입체주의는 다중적 관점, 동시적 표현, 전통적인 회화 공간의 해체를 강조하면서 이러한 새로운 지적 흐름에 공명했다. 이러한 요소들이 결합하여 20세기 초 진보

* 살롱 도뜬느의 큐비즘 전시실, 1912. 모딜리아니와 피카비아, 쿠프카, 멧징거 등의 작품이 보인다.

적인 예술가들 사이에서 입체파를 수용할 수 있는 비옥한 환경을 조성하였다. 입체파는 현대 세계의 복잡성을 탐구하고 표현할 수 있는 새로운 방법을 제공하면서 전통적인 예술적 관습으로부터 급진적인 이탈을 제공했다. 대상을 여섯 개의 면들로 단순화하여 표현한 큐비즘은 20세기 미술의 혁명이었다. 이후 전개된 20세기 현대미술은 거의 모두 큐비즘으로부터 직간접적으로 영향을 받았다.

10. 피에트 몬드리안, 본질에 도달할 때까지 추상화해나가겠다.

20세기 초, 네덜란드의 현대미술가 피에트 몬드리안(Piet Mondrian)은 자연을 근원적인 형태로 추상화해 나갔다. 그는 나무를 입체로, 입체를 면으로, 면을 선들로 단순화시켜 나갔다. 마침내 몬드리안의 그림에서 자연의 모든 대상을 수평선과 수직선으로 단순화시켰다.

몬드리안은 완전한 추상은 자연적인 외관을 뛰어넘어 세상의 질서, 나아가 우주적 질서까지 나타낼 수 있다고 생각했다. 세상을 점, 선, 면으로 단순화시키고 지상에 새로운 세상을 건설하려던 몬드리안은 Simplifier였다.

* 피에트 몬드리안(1872-1944)

풍경 화가에서 입체파 화가로

피에트 몬드리안은 1872년 네덜란드의 아메르스포르트라는 작은 도시에서 태어났다. 어린 시절, 교육자이며 개혁교회의 신봉자였던 아버지의 영향으로 종교적인 주제의 그림을 그렸고 네덜란드의 자연 풍경을 즐겨 그렸다.

1892년, 몬드리안은 암스테르담 아카데미에 입학해 전문적으로 회화 공부를 시작했으나 이 당시의 그림으로는 그가 현대미술의 선구자가 되리라는 어떠한 징표는 드러나지 않았다. 1901년, 몬드리안은 젊은 미술가들을 위한 장학제도인 로마대상에 지원했으나 탈락하였다. 심사위원들은 몬드리안이 드로잉 실력이 부족하고 생기 있는 채색을 하지 못한다고 평가했다.

* 피에트 몬드리안, 고립된 나무가 있는 농장, 1905–6년경

1904년, 몬드리안은 네덜란드 남부의 브라반트로 이주하여 풍경화에 몰두하였다. 몬드리안은 산업화가 영향을 주지 않은 네덜란드의 아름다운 풍경을 찾아다니며 새로운 방법으로 작품을 제작했다. 시간이 지나면서 몬드리안은 신인상주의와 표현주의 미술에 영향을 받았고 원색에 기반한 강렬한 표현적 그림을 그렸는데, 대중적인 관심을 끌었다.

이후 몬드리안은 자연주의적인 묘사에서 벗어나 다양한 스타일의 예술을 실험했는데, 1909년 어머니가 죽고 난 후 감각적인 경험을 멀리하고 정신적인 방향으로 작품의 방향을 바꾸었다. 그리고 그는 모든 종교, 사상, 철학, 과학, 예술 등의 근본적인 하나의 보편적인 진리를 추구하는 신지학회에 가입하였다.

1910년대 초, 몬드리안은 네덜란드의 현대미술전시회에 참가했고

* 피에트 몬드리안, 해변과 교각이 있는 사구(砂丘)에서 본 풍경, 1909

입체파적 스타일을 작품을 실험하기 시작했다. 이 시기의 그의 작품은 기하학적 형태와 전통적인 관점으로부터의 이탈하는 경향의 작품을 시도했다. 완전히 추상적이지는 않지만, 그의 작품들은 그의 후기 작품을 정의할 기하학적 추상의 징후를 보이기 시작했다. 이후 몬드리안은 작업들을 더 단순화해나갔고 더 질서 있고 균형 잡힌 작품들을 만들기 위해 수직과 수평을 사용하기 시작했다.

조형의 진화를 따르라

1911년 말, 몬드리안은 피카소와 브라크가 활동하는 예술의 중심지인 파리로 이주하였다. 이 시기 입체파에 영향을 받은 몬드리안은 기하학적 형태와 파편화된 구성을 실험하기 시작했다. 몬드리안이 파리에 온 이유는 20세기 미술의 혁명을 주도하던 피카소와 브라크

* 피에트 몬드리안, 생강 단지가 있는 정물, 1912

148

를 만나보고 싶은 이
유가 첫 번째 이유였
고, 미술의 혁명을 이
끌고 있던 그들과 같
은 하늘 아래서 작업
하고 싶은 욕망도 있
었다.

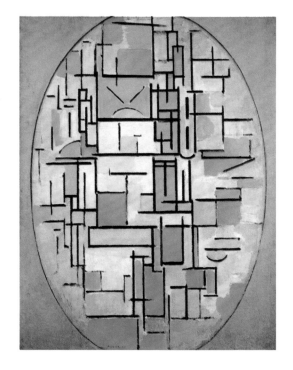

파리에 도착한 몬드
리안은 입체파의 작품
을 보고 무척 실망했
다. 피카소와 브라크
가 주도하던 입체파는
그가 예상했던 미술이
아니었던 것이다.

당시 피카소와 브라크는 분석적 큐비즘과 파피에 콜레를 실험하고
있었다. 몬드리안은 입체파가 분석적 단계를 넘어 추상미술로 진화
해나갈 것으로 기대했는데, 그들은 추상과 비구상 사이에 애매모호
하게 자리잡고 있었던 것이다.

"입체파는 자신의 발견의 논리적 결과를 받아들이지 않았다. 그들
은 순수한 현실의 표현이라는 자신의 목표를 향해 추상화를 발전시
키지 않았다."

몬드리안은 피카소와 브라크가 조형의 진화를 따르지 않았다고 비

* 피에트 몬드리안, 색상 면들이 있는 타원형의 구성, 1914

판했다. 피카소와 브라크는 몬드리안의 예상과는 달리 입체파 그림에 표현적 요소를 포함시켰는데, 몬드리안은 그것이 미술이 나가야할 미래, 즉 완전한 추상화를 이루는 것을 방해한다고 믿었다. 몬드리안은 입체파의 미래는 완전한 기하학적 형태와 원색을 바탕으로한 근본적인 요소로 축소되리라고 예상하고 있었다. 그는 자연계나특정 사물에 대한 언급을 없애면 예술이 물리적인 것을 초월하고 보다 영적이고 보편적인 진리에 접근할 수 있다고 믿었다.

그러나 그의 바람과는 달리 피카소와 브라크의 입체파 그림들은악기나 병, 또는 인간의 형상과 같은 인식할 수 있는 물체들을 포함하며 구상과 추상의 애매모호한 입장을 취하고 있었다. 피카소와 브라크는 전통적인 표현에서 벗어나 형태를 기하학적인 형태로 분해하는 것을 포함했지만, 유형적인 세계를 완전히 버리지 못했던 것이다. 몬드리안은 피카소와 브라크의 접근법이 그가 추구하는 완전한 추상화에 미치지 못한다고 느꼈고, 그들이 비 표상적인 수단을 통한 정신적 진리의 순수한 표현으로서 예술을 지향하지 않았다고 비판했다.

사물의 본질에 도달할 때까지 모든 것을 추상화해 나갈 것이다

1914년, 몬드리안은 고향 네덜란드로 돌아갔다. 그는 네덜란드의혁신적 인사들과 교류하며 자신의 예술을 본격적으로 추구해나갔다.

1917년, 몬드리안은 반 도스부르흐 등과 교류하면서 데 쉬틸(De Stijl) 그룹을 결성하고 20세기의 새로운 조형언어를 만들어나갔다. 데 쉬틸의 목표는 신조형, 즉 추상미술을 만들어내는 것이었다. 몬드리안은 사물의 근본적인 본질에 도달할 때까지 모든 것을 추상화해나갔고 마침내 추상에 도달했다. 예술에서의 진리에 대한 몬드리안

의 개념은 물리적 세계를 초월한 영적이고 보편적인 본질을 표현하는 것이다. 그에게 진리는 사물의 외형이나 구체적인 주체를 나타내는 것이 아니라 물질적 영역 너머에 존재하는 근본적인 원리와 근본적인 자질을 포착하는 것이었다. 진리를 탐구하는 과정에서, 몬드리안은 모든 비필수적인 요소들을 완전히 제거하고, 형태를 가장 순수한 기하학적 형태(선, 직사각형, 정사각형 등)로 축소하고 원색을 사용했다. 모든 것을 추상화함으로써, 그는 사물의 본질을 추구했고 보편적인 조화와 균형감을 얻는 것을 목표로 했다. 몬드리안은 이러한 형태의 단순화/추상화가 그가 현실의 기초라고 여겼던 근본적인 영적 진리를 드러낼 것이라고 믿었다. 그의 접근 방식은 문화적, 개인적 차이를 초월하고 더 넓은 인간 경험과 연결되는 보편적인 예술 언어를 찾는 것이었다. 몬드리안은 추상화를 통해 가능한 한 진리에 가까이 접근함으로써 물리적 세계의 기초가 되는 영적 본질과 보편적 원리를 전달하는 시각적 언어를 창조할 수 있다고 믿었다.

"나는 가능한 한 진리에 가까이 접근하고 싶기 때문에 사물의 근본적인 질에 도달할 때까지 모든 것을 추상화해나갈 것이다."

예술에서의 진리에 대한 몬드리안의 개념은 그의 철학적, 정신적 신념과 밀접하게 연관되어 있었다. 그는 현실의 본질과 만물의 상호 연관성을 탐구하려는 정신적 운동인 신지학에 영향을 받았다. 몬드리안은 형태를 추상화하고 단순화함으로써 우주에 스며드는 근본적인 영적 에너지와 질서를 드러낼 수 있다고 믿었다. 그가 기하학적 모양과 원색을 사용한 것은 단순한 미적 선택이 아니라 현실에 대한

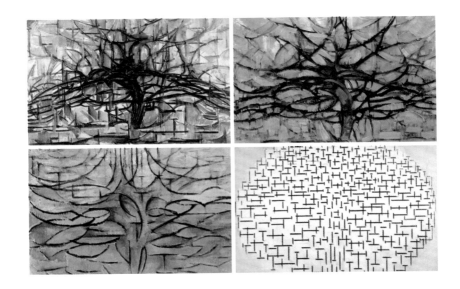

더 깊은 이해를 전달하기 위함이었다. 그는 자신의 예술을 개인의 경험과 문화적 경계를 초월한 보편적인 진리를 전달하는 방법으로 보았다. 몬드리안은 공유된 정신적, 철학적 개념을 바탕으로 근본적인 수준에서 사람들과 연결될 수 있는 시각적 언어를 만드는 것을 목표로 했다. 몬드리안은 추상화의 추구와 근본적인 자질의 탐구를 통해 보다 깊은 진리와 원리를 밝혀 인류의 진보에 기여할 수 있다고 믿었다. 몬드리안에게 예술에서의 진리는 사물의 본질적인 특성을 포착하고 그가 물리적 세계 너머에 존재한다고 믿었던 근본적인 영적이고 보편적인 원리를 표현하는 것이었다. 추상화를 통해 그는 가능한 한 진리에 가깝게 접근하고자 하였다.

추상 예술은 또 다른 현실의 창조가 아니라 현실의 진정한 비전이다

1917년, 반 도스부르흐와 몬드리안이 설립한 데 쉬틸은 역동적이고

* 피에트 몬드리안, 나무를 추상화해나가는 과정

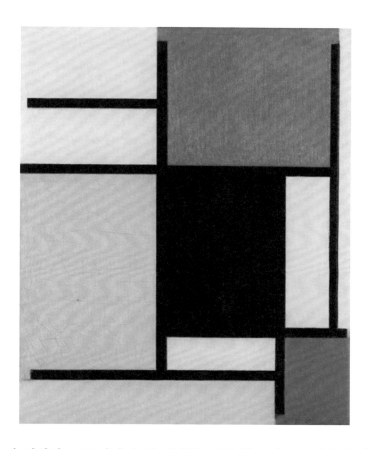

빠르게 변화하는 20세기 초의 세계를 반영하는 새로운 시각적 언어를 옹호하면서 전통적인 예술 관습으로부터의 급진적인 이탈을 나타냈다. 추상적인 구성과 기하학적 순수성에 대한 강조를 통해, 그 운동은 개인의 표현을 초월하는 질서와 조화의 감각을 창조하는 것을 추구했다. 신조형주의는 단순한 예술 운동 그 이상을 열망했고, 그것의 원리를 일상생활로까지 확장하여 건축된 환경과 기능적인 대상에 영향을 미치고자 했다. 데 쉬틸의 단순함과 명료함에 대한 강조는 전 세계 사람들이 이해할 수 있는 보편적인 미학을 전달하는 것이었다.

* 피에트 몬드리안, 적·황·청의 컴포지션, 1921

　신조형주의는 단순한 미적 선택이 아니라 철학적이고 영적인 생각에 뿌리를 두고 있었고, 몬드리안과 같은 일부 예술가들은 신지학에서 영감을 받았다. 신조형주의는 보편적인 이상에 대한 강조를 통해 예술과 사회 모두에서 질서와 조화의 공유에 기여하고자 했다.

　데 쉬틸(De Stijl)은 영어로는 'The Style'로 새로운 조형이라는 의미로 신조형주의라고 부른다. 신조형주의는 추상 예술을 통해 현대 세계를 반영하고 조화와 질서라는 유토피아적 비전을 표방하는 새로운 시각 언어를 창조하는 것을 목표로 했다. 신조형이란 말 그대로 과거의 조형과는 다른 새로운 조형방법을 말하는데, 20세기 새로운

* 피에트 몬드리안, 구성, 1917

조형이란 추상미술이었다. 몬드리안이 추구한 신조형주의 미술은 일체의 구상성을 버리고 수직선과 수평선의 구조로 지고(至高)의 질서와 균형을 추구했다.

신조형주의의 목표는 단순히 회화 상의 조형 실험이 아니라 세상을 새롭게 바꾸는 사회적, 문화적 혁명이었다. 추상미술은 단순한 예술적인 실험이 아니라 신조형주의가 추구하는 유토피아의 비전이었다. 신조형주의는 단순히 순수예술의 차원에 머무르지 않았다. 신조형주의는 실내 공간이나 건축, 일상 사물의 모든 것에 신조형주의의 원리를 적용시켰다. 철저한 기계의 미를 지향했던 신조형주의는 될 수 있는 한 그림에서 개인의 흔적이나 정서, 즉 개성을 제거하려고 노력했다. 기계 문명을 긍정적인 눈으로 보았던 신조형주의자들은 이성에 의한 합리적인 진리의 해명을 굳게 믿었다.

신조형주의는 단순한 회화 상의 조형실험이 아니었다. 신조형주의의 목표는 우리가 사는 세상을 신조형으로 바꾸는 혁명이었다. 그들에게 신조형은 유토피아를 실현하는 도구이며 이데올로기였다.

* 반 도스부르흐 & 게리 리트벨트, 인테리어, 1920

11. 박종용, 내 작업은 점 하나로부터 시작되었다.

박종용은(Park Jongyong 1953-)은 한 점 한 점 열정을 다하여 색 점을 찍어나가며 세상 만물의 결을 형상화해 나간다.

박종용의 회화 작품은 때론 둥글게, 때론 한 줄로 평범한 조화를 이루는 듯 보이지만 색 점들의 간격과 크기, 각기 다른 모양이 만드는 한편의 파노라마를 펼쳐낸다.

한 점 한 점 색 점을 찍어나가며 세상 만물의 결을 형상화해 박종용은 Simplifier이다.

박종용(1953-)

운동선수에서 화가 준비생으로

　1953년, 경상남도 함안의 시골 마을에서 태어난 박종용은 동네에서는 어릴 적부터 그림 신동으로 소문이 났지만 부모님의 반대로 그림 그리기와는 반대의 길을 걸었다. 그는 초등학교 5학년이 되자 공부를 위해 마산으로 거주를 옮겼다. 좀 더 좋은 환경에서 공부하고 좋은 학교 갔으면 하는 시골 부모님의 바람이었다. 중학교 시절, 그는 혼자서 많은 그림을 그렸다. 산수화, 인물화, 정물화 가릴 것 없이 그렸다. 외롭기도 하고 외지 생활에 적응도 하지 못해 더욱 그랬다. 당시만 해도 그림을 배울 만한 곳이 없어 그림공부는 거의 독학으로 이루어졌다. 중학교를 마치고 고등학교에 들어갔지만 그동안 그림에만 관심을 갖다 보니 공부를 제대로 할 수가 없었다. 이때 그는 우연히 복싱을 시작했다. 정식으로 배운 것은 아니었지만 헝그리 정신 하나만으로 그해 개최된 경상남도 도민체육대회에서 우승을 하였다.

* 박종용, 만화그림, 1960년대

그리고 정말 우연히 거리에서 포스터를 보고 권투선수에서 마라톤 선수로 방향을 바꾸게 되었다. 우승은 했지만 매일 얻어 맞고 때리는 권투가 너무 힘들었던 것이다. 그리고 운좋게도 처음 출전한 한일친선 역전마라톤대회에서 구간 우승을 하게 되었고, 그것을 계기로 서울 양정고등학교에 체육특기생으로 스카웃되었다. 체육특기생으로 돈 안 들이고 서울에서 공부도 하고 운동도 할 수 있으니 일석이조였다. 그러나 호사다마였던지 입학한 지 얼마 지나지 않아 신체에 문제가 생겼고 더 이상 마라톤을 할 수 없게 되었다. 뭔가 중대한 결심을 해야 할 시기가 왔다. 그때 박종용은 자기가 잘하고 좋아하는 일을 하기로 결심했는데, 그것은 그림을 그리는 일이었다.

무명 화가에서 전업화가로

운동을 그만두게 되자 돈이 필요했다. 학교는 건성으로 다니고 인사동에 나가 그림 아르바이트를 시작했다. 장식용 그림부터 간판 그

* 박종용, 풍속화(김홍도 재현), 1980년대

림, 만화까지 닥치는 대로 그림을 그렸다. 돈 만 준다면 어디든지 쫓아다녔다. 그렇게 살다 보니 이런 나이 임에도 다른 사람들보다는 많이 번 듯했지만 동생들 공부시키는데 다 들어가고 모은 것은 별로 없었다. 그리고 마음 한 구석에 밀려드는 공허감이 있었다. 정신없이 돈 되는 그림을 그려 오면서 언제부터인가 그의 마음 속에서도 나도 내 그림을 그리고 싶다는 욕망이 싹트고 있음을 느꼈다. 처음에는 그림에 소질이 있고 그림이 좋아서 닥치는대로 그림을 그렸는데, 생각이 달라지기 시작한 것이다. 주변의 유명작가들을 만나면서 나도 그들처럼 나만의 그림을 그리고 싶다는 욕망이 싹터 나오기 시작한 것이다.

1970년대 초, 박종용은 처음 예술이라는 것을 시도해보았다. 그러나 쉽지 않았다. 본격적으로 그림을 배운 적도 없었고, 아직 실력이 무르익지 못한 탓이었다. 정식 미술대학을 졸업하지 않은 박종용에게 오랜 무명생활이 있었다. 누구보다도 열심히 그림을 그렸지만 미술계에 끈도 없었다.

어려운 시절, 무명화가로서 그림을 계속할 수 있었던 것은 백공미술관 창립자인 정상림 이사장의 도움이 컸다. 박종용이 정상림 이사장을 만난 것은 서울북부지청에서였다. 그림을 팔러 서울북부지청에 들렀다가 이사장을 만난 것이다. 당시 그는 무명작가였고, 이사장은 부장 검사였다. 그림을 팔고 사는 관계였지만, 둘은 서로 만나면 그림 이야기로 이야기꽃을 피웠다. 나중에 알고 보니 정이사장은 그냥 검사가 아니라 예술 애호가였다. 박봉의 검사임에도, 어렵게 작업하는 주변의 서예가, 화가들을 자주 만나 작품을 구입했다. 그림도 좋아했지만, 작품 구입이 예술가를 돕는 가장 좋은 방법이라고 생각했

던 것이다. 둘의 인연은 단순히 작가와 컬렉터의 관계 이상으로 발전하였다. 만남이 깊어지면서 예술에 대한 이야기, 작품 수집에 대한 이야기로 화제가 옮겨갔고, 둘은 천안 주변의 좋은 소장가들과 빈번한 교류도 가졌다.

만남이 20여 년이 다 되어 갔을 때, 정이사장은 미술에 대한 자신의 생각을 박종용에게 이야기했다. 본인은 오래 전부터 어려운 작가들을 돕고 한국 미술의 발전에 기여하고 싶었다는 것이었다. 이사장의 포부는 미술관을 건립하고 운영하는 것이었다. 정상림 이사장은 미술관을 지어 작품도 구입하고, 작가 레지던시를 마련해 가난한 예술가들의 작업을 지원하고 싶어 했다. 정 이사장이 그냥 던진 이야기가 아니었다. 정 이사장은 월남전에 맹호부대 군법무관으로 참전하여 귀국했을 때 받은 돈으로 인제군 용대리에 땅을 사두었다고 했다. 이제 이 땅을 미술관으로 개발하고 싶은데, 좀 도와달라는 것이었다. 미술관을 건립하고 운영하는 일이 쉽지 않은 일이라는 것을 너무나 잘 아는 그는 망설일 수밖에 없었다. 그러나 정 이사장의 의지를 확인하고는 같이 하기로 약속하였다. 서로 의기투합한 둘은 미술관 건립에 매진했다.

2011년 10월, 5년간의 준비 끝에 강원도 인제에 백공미술관을 건립할 수 있었다. 예전에 사립미술관 관장으로 근무하며 미술관은 건립보다 운영이 더 힘들다는 것을 누구보다 더 잘 알고 있는 박종용에게 미술관의 운영은 많은 고민을 안겨주었다. 도시도 아닌, 강원도의 외딴 곳에서 미술관을 경영하는 것은 정말 어려운 일이었다. 정상적인 미술관 경영을 위해서는 안정된 경영이 무엇보다도 중요함을 알고 있던 그들은 미술품에 본격적으로 투자하기로 결정했다.

　둘은 미술시장의 상황과 경매 상황을 분석했고, 수익이 날 수 있는 좋은 작가와 작품에 집중한 덕에 10년간 상당한 성과를 거둘 수 있었다. 평소 작품에 대한 취향과 안목 덕이었다. 백공미술관을 건립하면서 본격적으로 작품 수집을 시작했다. 우선 백공미술관의 건립 취지를 달성하려면 좋은 작품이 있어야만 했고, 안정적인 미술관 운영을 위해서 작품의 거래도 생각해야만 했다. 그때부터 그렇게 작품을 수집하여 수백여 점의 작품을 수집할 수 있었다. 10년간의 노력으로 백공미술관은 누구에게도 부끄럽지 않은 컬렉션을 갖게 되었다.

　미술관이 안정적인 운영에 들어가면서 박종용도 다시 그림에 전념할 수 있게 되었다.

재현미술에서 추상미술로

　2012년, 미술관 운영이 안정되면서 박종용은 다시 작업에 매진하기 시작했다. 원래 박종용의 관심사는 주변 현실을 리얼하게 재현하는 것이었다. 그는 빼어난 묘사력을 바탕으로 원하는 세계를 화면에

* 백공미술관 내부 전경

그려냈고, 사람들의 호기심을 끌 수 있었다. 풍경에서부터 인물과 동물 그림, 그리고 상상의 신선 세계까지 그의 작품 세계는 매우 다양했고, 그는 원하는 장면을 능수능란하게 그려냈다. 오랜 시간 동안 그는 재현이라는 마술 같은 그림의 세계에 만족하며 작품 활동을 지속해왔다. 그러나 어느 순간부터 박종용은 미술의 본질에 대해 진지하고 고민하기 시작했다.

"미술의 본질이 사물의 겉모습, 즉 이미지를 물감으로 재현하는 일이란 말인가?"
"사물의 외관을 본 떠 묘사하는 재현작업이 미술의 진실이란 말인가?"

* 박종용, 산수화, 2019

박종용은 진지하게 고민했고, 그 고민 끝에 진짜 자연의 본질 표현에 매진하기 시작했는데, 그가 찾아낸 자연의 진실은 세상 만물이 지닌 '결'의 표현이었다.

결은 나무나 돌, 살갗 따위에서 조직의 굳고 무른 부분이 모여 일정하게 켜를 지으면서 짜인 바탕의 상태나 무늬를 말한다. 세상 만물은 각기 자신만의 고유한 결을 지니고 있다. 결은 미세한 요철이나 조직의 상태로부터 느껴지는 물체 표면의 느낌을 말하는데, 금속·도자기·플라스틱·유리·목재·종이·옷감 등 모든 물체는 각기 다른 특유한 재질감을 지닌다. 결은 외모를 꾸미거나 남에게 과시하기 위해 만들어진 것이 아니다. 결은 세상 만물이 태어나 오랜 시간, 다양한 환경에 적응하며 만들어진 결과이다. 우주가 시작된 이후 지상에 생겨난 세상 만물은 다양한 방식으로 변화하는 환경에 적응하여왔다. 결은 그 과정 속에서 만들어진 것이다. 그런 이유로 결은 단순한 외면상의 패턴이 아니라 그 물체의 역사이며 그 자체이다.

대상이 없어진 박종용의 화면에는 다른 무엇이 드러난다. 캔버스와 그림을 구성하는 재료들의 미묘한 물성(物性)이다. 박종용은 매순간 정신을 집중하여 정교하게 한 점 한 점 열정을 다하여 색 점을 찍어나가며 세상 만물의 결을 형상화해 나간다. 결은 하루아침에 만들어지지 않았다. 결은 오랜 시간 동안에 변화무쌍한 환경에 적응하면서 만들어진 것이다. 박종용의 작업도 그렇게 만들어진다. 박종용의 작업은 단순한 예술 활동을 넘어 묵언의 수행이자 노동의 기록이기도 하다. 그는 흙, 돌, 나무 등 우리 주변에서 쉽게 구할 수 있는 자연친화적인 재료를 이용하여 변화무쌍한 자연과 인공의 관계를 작품으

로 구현하는데, 그의 작업에서 흙과 캔버스와의 만남은 매번 다른 형상으로 쌓여간다.

무수한 색 점들이 화면에 조화롭게 배열되어 있는 박종용의 작품세계는 단순한 영감과 직관에 의존한 작업이 아니라 오랜 세월 재료와 색채에 대한 연구의 결과이다. 규칙적인 색 점들의 나열로 보이는 그의 작업은 자세히 보면 한 점 한 점 크기와 균형이 각기 다르고 모양도 제각각이다. 마치 한 사람 한 사람의 모습은 동일해보이지만 사람들은 각기 다른 삶과 철학으로 세상을 살아가는 것과 같은 이치이다. 박종용의 회화 작품은 때론 둥글게, 때론 한 줄로 평범한 조화를 이루는 듯 보이지만 색 점들의 간격과 크기, 각기 다른 모양이 만드는 한편의 파노라마를 펼쳐낸다.

내 미술은 점 하나로부터 시작되었다

박종용이 캔버스에 색 점을 찍는 일은 단순한 일상적 행위의 반복이 아니다. 그것은 숨을 내쉬며 찍고 숨을 들이쉬며 찍는 작품의 탱고를 추는 것과 같은 긴장감 넘치는 작업이고 처음 출발할 때의 기대와 끝남의 희열도 느낄 수 있는 작업이다. 특히 순백의 흰 색과 고급

* 박종용, 결, 2019

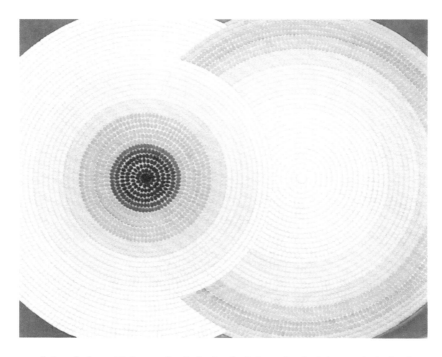

스러운 멋의 구현은 오랜 시간의 색채연구와 단청을 그리면서 아교와 단청 흙의 장점을 파악하여 새로운 기법을 시도한 오랜 노력의 결과이다. 매 순간 한 점 한 점에 열정을 다하며, 붓의 누름이 세게 눌리거나 적게 눌림에 따라 점의 크기가 달라지고 원의 중앙을 향해 방향을 맞추어 가며 통일된 크기로 작품을 제작해 나가는 박종용의 회화 제작 과정은 고도의 정신 집중과 열정의 결정체이다.

　박종용은 묵언의 수행과 노동, 그리고 예술실험을 통해 세상 만물의 원리를 탐구하고자 한다. 원리란 근원이 되는 이치이다. 먼 옛날부터 인간들은 세상의 원리를 탐구해 왔다. 세상은 무엇으로 구성되어 있는지, 시간은 어떻게 생겨나는지, 마음은 어떻게 작동하는지, 죽

* 박종용, 결, 2019

음 후의 삶은 어떻게 되는지 등 세상 모든 일에 대해 알고 싶어 했다. 처음, 주변의 단순한 관찰에서 시작한 원리 탐구는 세상만물의 근원에 대한 원리로부터 인간과 자연, 사회와 세계, 도구와 테크놀로지, 우주로까지 그 범위를 넓혀왔다.

박종용은 왜 세상 만물의 원리의 탐구에 집착하는가? 그것은 인간의 궁극적인 염원이기 때문이다. 인간의 염원은 미시세계에서 현실, 그리고 우주를 하나의 이론으로 설명하는 통일장 이론을 찾아내는 것이다. 통일장 이론은 우주의 근본 물질과 그들 사이의 상호작용을 하나의 이론으로 설명하는 모든 것에 대한 이론이다.

인류 최고의 천재 아인쉬타인은 우주 만물을 하나의 원리로 설명하는 통일장 이론을 갈망했지만, 뜻을 이루지 못했다. 오늘날 양자과학이 통일장 이론의 연구에 몰두하고 있지만 아직 밝혀내지 못했다.

현재 인간의 지식으로는 세상과 우주는 너무나 미스터리한 곳이다. 오래 전 원자를 찾아낸 과학은 계속하여 작은 입자를 찾아냈고 마침내 양자에까지 이르렀다. 양자(量子)는 더 이상 나눌 수 없는 에너지의 최소량의 단위인데, 양자 같은 미립자의 추적은 왜 중요한가? 왜 천문학적인 자금을 들여 입자가속기를 만들려는 것인가? 거기에 우주의 비밀이 숨겨져 있기 때문이다. 미립자의 세계를 알아야 우주의 진정한 원리, 즉 미시 세계와 현실, 그리고 매크로 세계를 하나로 통합하는 통일장 이론을 완성 시킬 수 있고 우주를 만든 조물주의 뜻을 이해할 수 있다.

박종용이 한 점 한 점씩 찍어 만들어 내는 예술작업은 통일장 이론을 찾아 세상만물의 원리를 찾아내려는 현대 물리학자의 작업에 다름 아니다. 박종용이 한 점 한 점 열정을 다하여 색 점을 찍어나가며

만들어나가는 결에는 삼라만상의 원리가 숨겨져 있다.

통일장 이론을 얻으면 석가나 노자 · 플라톤이 말하는 공(空) · 도 (道) · 이데아(Idea)같은 절대 진리에 도달할 수 있을까? 석가나 노자 · 플라톤 같은 현인들은 하나 같이 인간의 말이나 인간의 지식으로 는 공(空) · 도(道) · 이데아(Idea)에 이를 수 없다고 주장했다. 아인쉬타 인이 그토록 원했던 통일장 이론을 얻더라도 석가나 노자 · 플라톤이 말하는 절대 진리에는 이를 수 없다는 말이다. 세상은 통일장 이론이 나 그 어떠한 과학으로도 설명할 수 없는 일들이 산더미처럼 쌓여 있 는 신비의 세계이다.

박종용의 원리에 대한 탐구는 멈추지 않을 것이다. 그러나 그는 과 학자도 아니고 그의 작업은 과학이 아니다. 그는 예술가이다. 무수한 색 점들이 화면에 조화롭게 배열되어 있는 박종용의 작품세계는 조 화와 균형, 그리고 변화를 추구한다. 그것이 예술가로서 그가 생각하 는 세상 만물과 우주의 원리이다. 규칙적인 색 점들의 나열로 보이 는 그의 작업은 한 점 한 점 크기와 균형이 각기 다르고 모양도 제각

* 박종용, 결, 2020

각이다. 박종용의 회화 작품은 때론 둥글게, 때론 조화를 이루는 듯 보이지만 색 점들의 간격과 크기, 각기 다른 모양이 시시각각 변화하며 만들어지는 한편의 파노라마이다.

　박종용이 한 점 한 점 찍어 만들어 낸 '결' 연작은 세상 만물의 원리를 찾아내려는 현대 물리학자의 작업과 비슷하다. 무수한 색 점들이 화면에 조화롭게 배열되어 만들어내는 박종용의 작품 세계는 단순한 영감과 직관에 의존한 작업이 아니라 오랜 시간 동안 우주의 원리와 구조에 대해 알고자 하는 탐구의 결과이다. 박종용이 탐구하고자 하는 예술실험은 결국 세상 만물의 원리를 탐구하고자 하는 것과 연결되어 있다.

　결에서 결의 노래, 결의 구조로 박종용의 작업 범위는 쉼 없이 확장되어 왔다. 회화에서 설치 · 입체로 작업의 영역도 놀랄만한 정도로 확대되어 나가고 있다. 불과 몇 년 전까지 전통적인 방식으로 작업하던 그가 현대미술로 방향을 전환하더니 빠른 속도로 다양한 작업을 소화하며 수준 높은 작품을 발표하는 것을 보면 그는 아주 오랫동안 생각하고 준비를 해왔던 것 같다. 이제 그가 작품의 제작 과정이나 작품 제작의 아이디어로까지 관심을 돌린다면 조만간 개념미술이나 퍼포먼스로 넓혀 나갈 것이다.

* 박종용, 무제, 2021

12. 위대한 예술가들은 모두 Simplifier였다.

"모든 위대한 예술가는 단순화하는 자이다"라는 반 고흐의 주장은 사실이었다. 모든 위대한 예술가들은 오래 전부터 명화의 비밀이 단순성에 있다는 것을 잘 알고 있었다.

이 책은 주로 후기 인상파 이후 추상미술을 만들어낸 현대미술에 초점을 맞추었지만, 기본적으로 미술은 단순하다. 자연보다 더 복잡한 미술은 없을 것이니까. 이 말은 미술가에게만 해당되는 말은 아니다. 위대한 대가들은 복잡한 자연 속에서 단순함을 추구해왔고 발견했다. 그들은 자연과 우주를 마주하면서 그 속에서 무엇인가를 발견해왔다. 그것이 Simplicity이다. 그 속에 모든 것이 들어 있다. 미술만이 아니다. 모든 분야가 그렇다.

다른 대가들은 Simplicity에 대해 어떻게 생각했는지 살펴보자.

1. 단순함은 궁극의 정교함이다 · 레오나르도 다 빈치
2. 나이가 들면서 자연의 진정한 형태를 고집하는 것이 훨씬 좋다는 것을 깨달았다. 왜냐하면 단순함은 예술의 가장 큰 장식이기 때문이다 · 알브레히트 뒤러
3. 예술은 불필요한 것을 제거하는 것이다 · 파블로 피카소
4. 단순화하는 능력은 불필요한 것을 제거하여 필요한 것이 말할 수 있도록 하는 것을 의미한다 · 한스 호프만
5. 적은 것이 많은 것이다 · 루드비히 미스 반데어로에
6. 모든 것을 말하는 것보다 작은 것을 말하는 것에 더 큰 힘이 있다 · 마크 로스코
7. 모든 것은 점에서 시작된다 · 바실리 칸딘스키
8. 가장 작은 것부터 시작하는 것은 큰 어려움이자 큰 필요함이다 · 폴 클레
9. 독창적으로 보이려고 하지 마라. 단순해져라. 그러나 기술적으로 잘 하시고, 여러분 안에 뭐가 있으면 나올 것이다 · 앙리 마티스
10. 화가는 몇 개의 선만으로도 인간 존재의 깊은 무게를 표현해야 한다 · 앙리 마티스
11. 단순함과 휴식은 모든 예술 작품의 진정한 가치를 측정하는 자질이다 · 프랭크 로이드 라이트
12. 나의 목표는 내가 보는 것과 느끼는 것을 가장 좋고 간단한 방법으로 종이에 적는 것이다 · 어네스트 헤밍웨이
13. 단순함이 최종적인 성과이다. 방대한 양의 음표와 더 많은 음표를 연주한 후에 예술의 최고의 보상으로 나타나는 것은 단순함

이다 · 프레드릭 쇼팽

14. 단순함에는 어떤 장엄함이 있는데, 그것은 재치의 진기함을 훨씬 능가한다 · 알렉산더 포프

15. 단순성은 복잡성에 선행하는 것이 아니라 복잡성을 따른다 · 앨런 펄리스

16. 단순함은 모든 진정한 우아함의 기조이다 · 코코 샤넬

17. 위대함보다 더 간단한 것은 없다. 단순한 것은 위대하다는 것이다 · 랄프 왈도 에머슨

18. 단순함은 간단한 것이 아니다 · 찰리 채플린

19. 단순한 것들은 사실 복잡한 것이다 · 오귀스트 로댕

20. 단순함은 이 세상에서 가장 확보하기 어려운 것이며, 경험의 마지막 한계이자 천재의 마지막 노력이다 · 조지 샌드

21. 우리가 더 단순할수록, 우리는 더 완전해진다 · 오귀스트 로댕

22. 실재하는 것은 외적인 형태가 아니라 사물의 본질이다 · 콘스탄틴 부랑쿠시

23. 단순성은 해결된 복잡성이다 · 콘스탄틴 부랑쿠시

24. 단순함은 예술에서 목적이 아니다. 그러나 사물의 진정한 의미를 이해함으로써 자기 자신에도 불구하고 단순함을 달성한다 · 콘스탄틴 부랑쿠시

25. 위대한 사람들만이 간단한 스타일을 살 수 있다 · 스탕달

26. 얼마나 많은 사람들이 단순함의 힘을 과소평가하는가! 하지만 그것은 마음의 진정한 열쇠이다 · 윌리엄 워드워스

27. 단순한 것이 복잡한 것보다 더 어려울 수 있다. 생각을 정리하기 위해 열심히 노력해야 단순하게 만들 수 있다 · 스티브 잡스

28. 우리의 삶은 세부적인 것들로 인해 흩어지고 있다. 단순화하라, 단순화하라 · 헨리 데이비드 소로

29. 성격, 매너, 스타일의 단순함. 모든 것에서 최고의 우수성은 단순함이다 · 헨리 워드워스 롱펠로

30. 단순함은 예술에서 목적이 아니라, 사물의 진정한 의미를 이해함으로써 자신도 모르게 단순함을 달성한다. 단순함은 자연의 첫걸음이자 예술의 마지막 단계이다 · 필립 제임스 베일리

31. 복잡해지는 것보다 단순해지는 것이 훨씬 더 어렵다 · 존 러스킨

32. 단순해지는 것이 항상 보이는 것처럼 쉬운 것은 아니다 · 페르디난드 호들러

33. 나의 단순함과 단순함에 대한 경향은 모델링, 색상, 인물의 형상화의 세 가지 분야에서 실행되었다 · 후안 미로

34. 최고의 화가들은 명성과 완벽함을 향해 나아감에 따라 더 단순한 방법을 위해 점점 더 많은 기술을 사용하는 것으로 밝혀졌다. 단순함은 반드시 매력적이다 · 오노레 발자크

35. 단순성은 본질적으로 물체와 제품의 목적과 장소를 설명하는 것이다 · 조나단 아이브

36. 가장 간단한 것이 종종 가장 진실한 것이다 · 리차드 바흐

37. 단순성의 예술은 복잡성의 퍼즐이다 · 더글라스 호튼

38. 내게 무술의 비범한 면은 단순함에 있다. 쉬운 길도 바른 길이며 무예는 전혀 특별한 것이 아니다. 무예의 참된 길에 가까울수록 표현의 낭비가 적다 · 부르스 리

39. 플래시 카드처럼 단순해지는 것, 그것이 모든 예술의 목표가

되어야 한다 · 존 발데사리

40. 1909년쯤 내 그림에 조각조각 부서진 물체가 나타났을 때, 나에게는 이것이 그 물체에 가장 가까이 다가갈 수 있는 방법이었다. 단편화는 내가 공간과 공간에서의 움직임을 확립하는 데 도움이 되었다 · 조르주 브라크

현실은 조직되지 않은 요소들의 세계이다. 그래서 단순화가 필요하다

인상주의 미술의 대부 카미유 피사로는 "자연은 매우 복잡한 형태로 드러난다"고 말했다. 인상주의 미술가들은 "현실은 조직되지 않은 요소들의 세계"라고 보았다. 그렇다. 우리 눈앞에서 펼쳐지는 세계는 늘 복잡하고 우리를 현혹한다.

세상의 역사란 우리 눈앞에서 펼쳐지는 자연의 복잡한 세계를 이해할 수 있는 것으로 만들어왔다. 그것이 단순화였다.

많은 위대한 예술가들은 복잡한 자연 속에서 단순함을 추구해왔다. 오랜 동안 예술가들은 미스테리한 자연과 사회를 마주하면서 그 속에서 늘 무엇인가를 발견해왔다. 그것이 Simplicity이다. 그 속에 모든 것이 들어 있다. 미술만이 그런 것이 아니다. 과학, 철학, 음악 등이 지상의 모든 분야가 그렇다.

참고 서적

수잔네 다이허, 피트 몬드리안, 마로니에북스, 2007

실비 파탱, 모네_순간에서 영원으로, 시공사, 2001

엄태정, 조각과 사유, 도서출판 창미, 2004

엘렌 피네, 로댕 신의 손을 지닌 인간, 시공사, 2005

오귀스트 로댕, 로댕의 생각, 돋을새김, 2016

존 리월드, 인상주의의 역사, 까치글방, 2006

존 리월드, 후기 인상주의의 역사, 까치글방, 2006

https://www.azquotes.com